中華元素圖典

中華元素圖典

傳統織繡紋樣 幾何 人物

高春明 著

商務印書館

文化資產　創意之源

　　傳統紋樣於我們是既熟悉又陌生的——為何中國人愛把喜鵲繡於梅花枝頭上呢？這是純粹的自然現象嗎？細心端詳繁花似錦、姹紫嫣紅的紋樣，如果我們像偵探般追尋線索，就可以找到隱含在其中的中華文化設計元素和文化心理元素。

　　設計可以是一種象徵，像菊花代表清雅、蘭花代表謙和、梅花表示高潔、牡丹表示高貴、蓮花表示自愛等等……，令生長於這個文化環境的人一見就產生相關的聯想。當運用個別元素做成不同組合時，又會形成新的寓意。比如鷺鷥和蓮花是常見的組合圖紋，這不是隨意，而是一種符合中國人心理的設計。原來“鷺”和“蓮”合併起來，就是寓意了“一路連科”，反映古代士人對功名的期盼，設計者於是便把這種帶有好彩頭的紋樣圖案，運用到各種物品的設計上；蝙蝠、鹿和桃組合起來，便寓意了“福祿壽”；蝶戀花的組合，表示了男女之愛，等等。

　　這些文化心理發展到極致，有時顯得繁瑣，顯得功利，甚至流於庸俗；但是中國的藝術家又能夠運用美的觸覺，在同類題材裏形成新的構圖，採用大膽新穎的色彩。

　　另一方面，較為抽象的幾何紋樣，是設計的最基本元素，亦受到中國人重視，雖然有時退居次要，但仍有獨特的魅力。

　　織繡是中國女性的基本手藝，不論貧富，女性都視織繡作品為自己的成就，表現自己如何心靈手巧。在爭妍鬥麗的過程中，培養成不少織繡高手，同時也訓練出

一大批有品味的欣賞者。他們怎樣運用各種設計元素，努力翻新意境，這些經驗和觸覺，是我們的文化資產、創意之源。亦因此，織繡作品有似於全國民間的創意數據庫。作者高春明先生長期收集研究織繡作品，"中華元素圖典"的出版目的，就是把紋樣的設計元素和文化因子解讀出來，分析它的運用方法和藝術意境，幫助大家去吸收這些文化資產。

"中華元素圖典"系列分成 5 個專題：龍蟒鸞鳳、花卉蟲魚、幾何人物、吉祥寓意、珍禽瑞獸。在文字上，作者以通俗親和的筆觸娓娓道來，盡量體現中華文化的基本因子，有觀點有研究，但又絕對不是"高頭講章"。在圖像上，每類紋樣包含了全景解讀和局部分解，並且在眾多織繡作品，特別附上四色（CMYK）色彩構成表，以滿足設計人士以及美術愛好者的實際使用需求。

創新的概念往往來自在原有元素事物上的拆解、轉化和再組合。美術和設計愛好者可透過理解這些紋樣的組合原理、排列規律及用色技巧等，而自出心裁，巧用到今天的各項創作設計上。

商務印書館編輯部

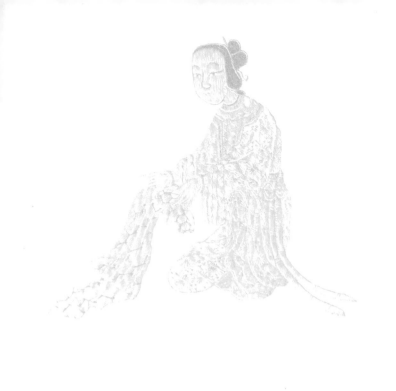

目 錄

幾 何 紋 樣

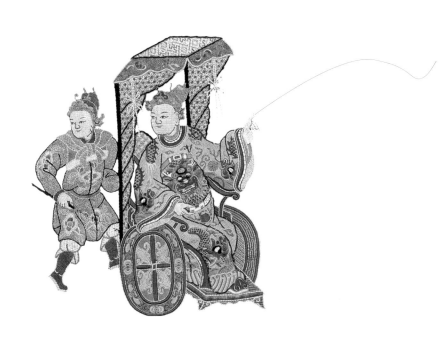

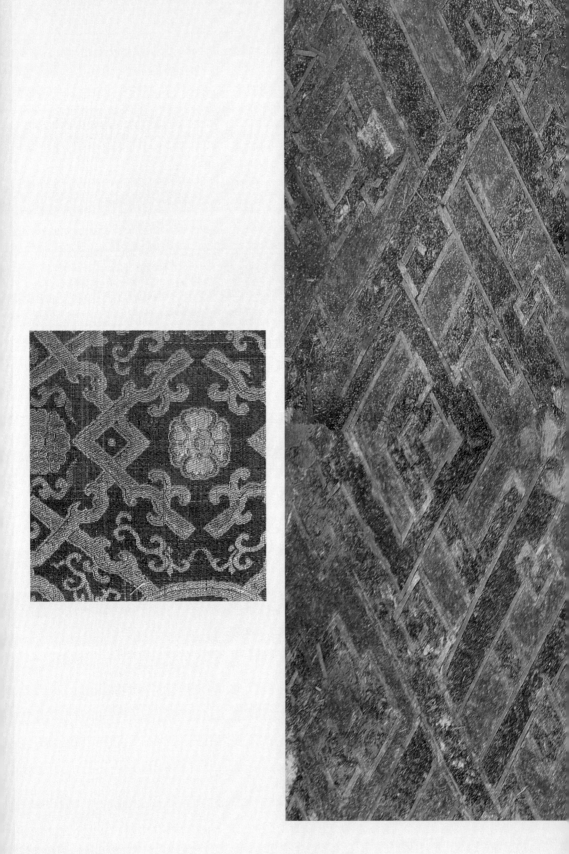

幾何紋樣

　　幾何紋樣是以點、線、面組成的方格、三角、八角、菱形、圓形、多邊形等有規則的圖紋，包括以這些圖紋為基本單位，經往復、重疊、交錯處理後形成的各種形體。一般以抽象型為主，也有和自然物象配合成紋者，是傳統織繡中最常用的紋飾之一。

　　從出土實物來看，中國絲織物上最早使用的圖紋，就是幾何紋。那是由當時織繡條件所決定的，在紡織、刺繡尚處於初創階段時，人們不可能織繡出複雜多變的圖紋，只能以簡單的點和線構成一些基本圖形。

　　河北藁城台西村商代遺址出土的青銅器上所附的絲織物印痕，河南安陽殷墟出土的銅鉞所附綺織物印痕，陝西寶雞茹家莊西周墓出土的銅劍上所附的多層絲織物印痕以及北京故宮博物院收藏的商代玉戈上所附殘綺印痕等，全部都作幾何紋樣，其中包括迴紋、菱紋和雷紋等。這些紋樣的出現，可能受到過古代編蓆的啟發，雖然在形式上比較單純、質樸，但畢竟從素而無紋向裝飾邁出了可貴的一步。

　　商周以後，隨着社會的進步、審美觀念的改變和織繡技術的提高，絲織品紋樣的設計、加工有了全面的發展，裝飾題材不斷擴大，表現方法不斷更新，紋樣風格日趨生動、活潑，現實生活中的各種動物、人物、植物紛紛進入

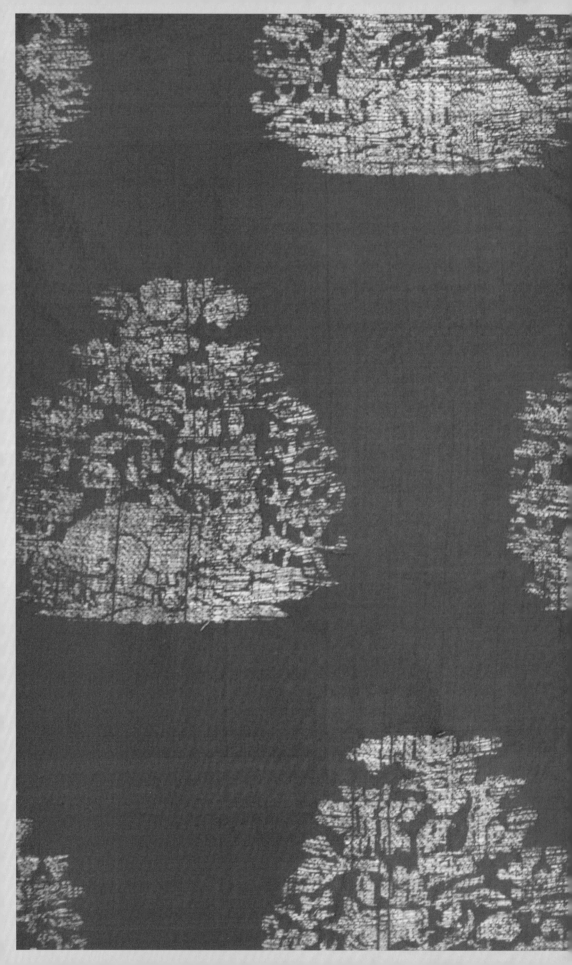

裝飾領域，標誌着中國織繡紋樣從稚拙走向成熟。但幾何紋樣的使命並未因此而結束，相反，通過不斷總結，更趨完善，並以其特有的藝術魅力，在中國傳統織繡紋樣中佔有重要的地位。

春秋戰國時期的幾何紋樣，已很少像商周那樣，以單獨的形式出現，而是通過各種排列組合，變幻出更多複雜的圖紋。如將各種圓點、圓圈、短線、長線、直線、曲線、方塊、三角、菱形等單項幾何紋樣，用連續錯位或穿插的方法，構築成二方連續或四方連續圖紋，使單獨紋樣得到延伸，有規律地朝四方輻射，形成一個整體。湖北江陵鳳凰山楚墓及湖南長沙左家塘楚墓出土的矩紋錦繡即屬於這種類型。

將各種不同形體的幾何圖形相加、相疊、相套，從而組合成更為複雜的幾何圖紋，也是這個時期常用的裝飾手段。如湖北江陵戰國墓出土的絲縧，以菱紋構成基本骨骼，在每個菱紋的相交處，都疊壓成一個扁形的六角圖紋，六角圖紋橫向排列，使斜向交叉的菱紋和橫向連續的六角圖紋得到了有機的結合。

漢代絲織品中常用的幾何紋樣，主要有杯紋、矩紋、棋紋及波紋等。杯紋的做法是將兩個小菱形與一個大菱形相疊，構成一個類似古代耳杯的骨骼圖紋，在骨骼內的空間，再套入

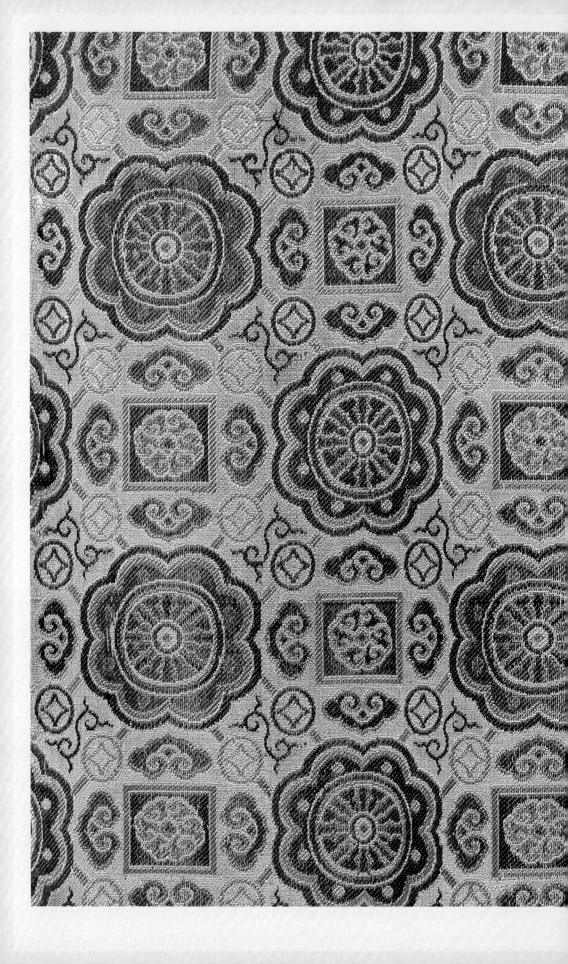

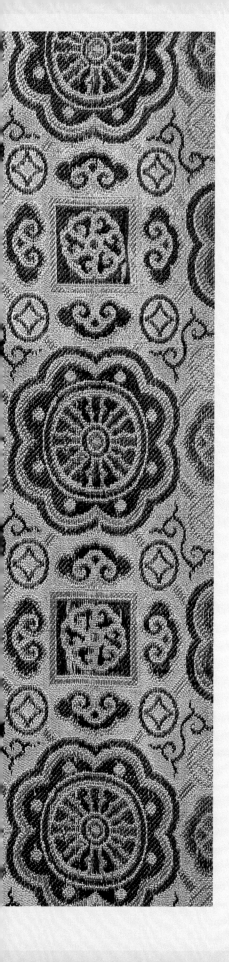

菱紋、迴紋、矩紋等幾何形體。漢劉熙《釋名·釋採帛》"綺有杯文，形似杯也"即指此。波紋是漢代新出現的幾何圖紋，它的特點是以曲折的線條組織成橫向連續、高低起伏的波浪之狀，在波浪的空隙部位，則鑲嵌以散點、圓圈、八角、瑞獸及富有吉祥寓意的漢字銘文，長沙馬王堆漢墓出土的波紋孔雀紋錦及新疆民豐漢墓出土的續世紋錦，便屬於這種類型。

魏晉南北朝時期的幾何紋樣又有了新的變化，最明顯的特徵是將漢代的波紋和雲氣紋誇張增大，使之變成一種曲折的圖案框架，在框架內的空格處，填充以各種動、植物紋樣，使畫面呈現出韻律之感。新疆吐魯番北涼墓出土的動物幾何紋錦，就是這一時期的代表作品。除此之外，方格、圓環、六角等幾何圖形，也常被用作紋樣骨架，在方格、六角或圓環之內，嵌入各種鳥獸圖紋和植物圖紋。

唐代重視具有寫生趣味的花鳥圖紋，幾何紋樣退居於次要地位。這個時期的幾何紋樣主要有方格紋、鎖子紋、龜背紋及聯珠紋等，其中以聯珠紋最具特色。那是受波斯薩珊王朝影響的一種紋飾，以串珠構成團圈，團圈之內填以鳥獸，團圈之外則加以經過變形處理的花枝圖紋。

從宋代開始，幾何紋樣在絲織品中重露頭

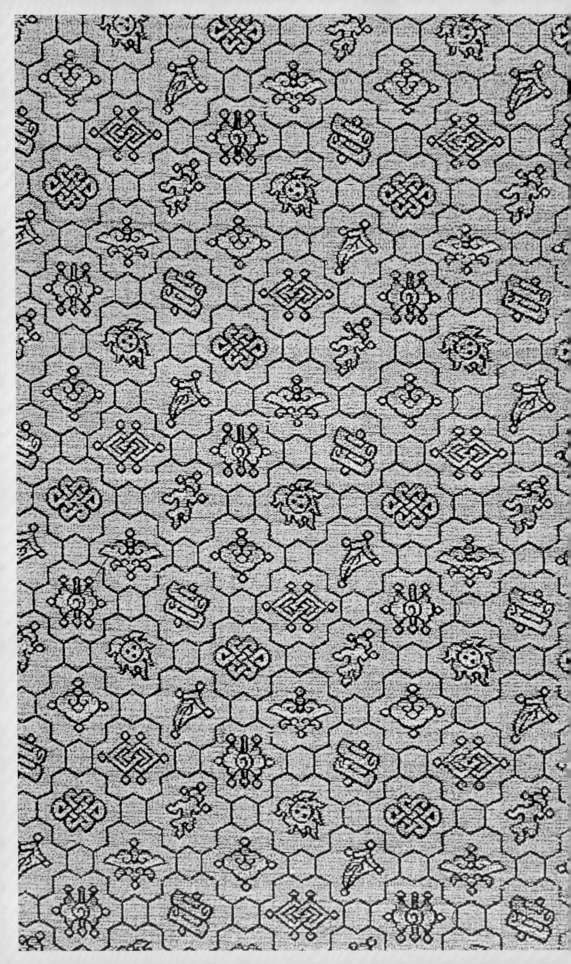

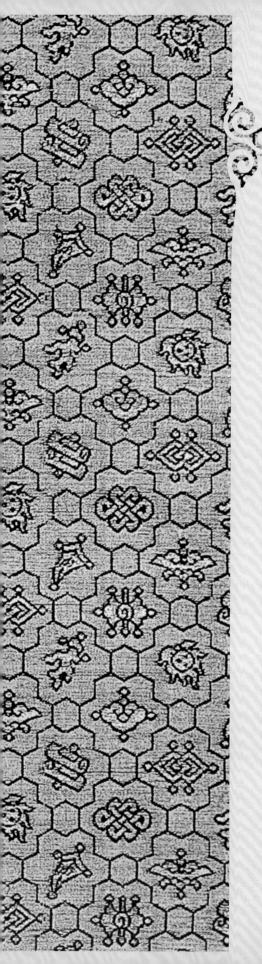

角。與宋代拘謹、嚴肅的審美情趣相適應，這個時期的幾何紋樣更趨於規範化，組織嚴密，結構工整。宋代幾何紋樣的主要形式有方棋紋、方勝紋、鎖子紋、球路紋、樗蒲紋、龜背紋及八答暈等。其中以八答暈最負盛名，據説產生於五代而流行於兩宋。元費著《蜀錦譜》記宋代"官告錦花樣"，即有"盤毬錦、簇四金鵰錦、葵花錦、八答暈錦"等名目。這是一種複合式圖紋，以垂直、水平、對角線按"米"字格式做成圖案的基本骨骼，在垂直、水平、對角線的交叉點上套以方形、圓形、多邊形框架，框架內外再填以各種幾何圖紋。這種紋樣的特點是端莊凝重，富於變化，給人以錦中有錦、紋中有紋之感，堪稱中國幾何紋樣的一大典範。

明清時期的幾何紋大多沿用或取法於宋式。不論結構繁簡，一般多設有骨架，常用骨架有卍字形、方形、菱形、團形、龜背形及多邊形等，在骨架的空格內填以龍鳳、花鳥等圖紋。傳統的八答暈到了明清時期則變得更為纖細、繁縟，尤其到了清代中期，這一特徵尤為突出。在宋代綾錦紋樣基礎上發展而成的窗格紋、錦上添花紋和錦地開光紋等大型組合紋樣，在這一時期也得到了廣泛的運用，除用於衣衾、桌圍、椅帔、靠墊等物之外，還用於字畫、書函及牆面的裝裱。

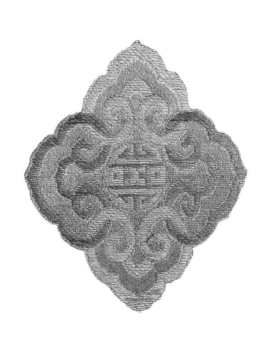

矩 紋

以長短不同的直線構成的規矩形幾何圖紋，被稱之為"矩紋"。常見者有十字紋、工字紋、人字紋、口字紋、回字紋、田字紋、米字紋以及山紋、雷紋、菱紋等。

矩紋是古代織物中最早出現的裝飾紋樣，商周時期已被大量採用，以後歷代沿用不衰，除用作地紋外，還和其他幾何形圖案組合成紋。

矩
紋

∨ 漢・矩紋絨圈錦

在織造技術處於上升初期的戰國、秦漢時代，曾流行過一種散點狀幾何圖紋，儘管織物幅面較大，但所織入的幾何紋樣卻很小，有I形、V形、N形、H形、S形、弓形、三角形、鋸齒形及各種不規則的幾何圖形，有的單獨運用，有的則幾種單位紋樣拼合相組，非常靈活，完全由織工自己掌握。

這塊出土於湖南長沙馬王堆漢墓的絨圈錦，就織有這種圖紋。美國紐約國立設計博物館所藏的織錦手套也用這種紋樣；另外，在陝西臨潼秦兵馬俑坑出土的銅馬車上，還見有這種分散的小形幾何紋車飾。

菱紋是古代先民從編蓆實踐中受到啟發後所創的織物紋飾，為傳統矩紋中的一種。通常作等長四邊形，上下左右四角相對。商周時期已被採用，以後歷代沿用。

菱　紋

除規矩形菱紋外，還出現許多變體菱紋，如將菱形拉扁，左右兩角較上下兩角尖銳，名謂"梭紋"；菱紋與菱紋疊壓相交，名謂"方勝"；還有在菱形界格內填入其他花紋者，實物有大量傳世。

〳　漢・菱紋刺繡　〳　漢・菱紋織錦

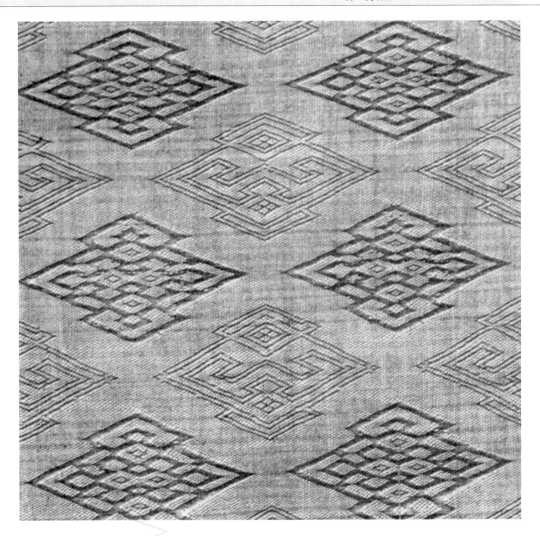

合理處理虛實關係是紋樣佈局的關鍵。這件菱紋羅出土於湖南長沙馬王堆漢墓。菱紋的結構富於變化，在一個大型菱紋兩側，分別疊壓着一個小型菱紋，形成雙耳，其造型與當時的耳杯比較相似，或就是劉熙《釋名》中提到的“杯文”。值得注意的是每一個單位紋樣之間，都留有寬闊的間隔，使主題圖紋突出醒目，留出的空間本身也形成一個個碩大的菱形，鑲在主題菱形四周。為了強調虛實關係，以虛托實，設計者還匠心獨運地將主題菱形分為虛實兩組：虛的用細線勾出空心菱紋，實的用粗線勾出實體菱紋，兩者虛實相間，有無相生，既蘊藏對立，又不失調和。

幾何人物

菱紋

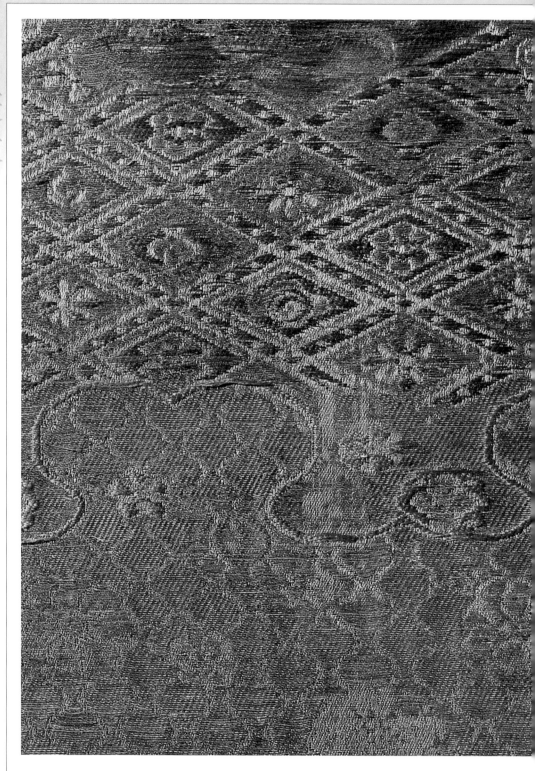

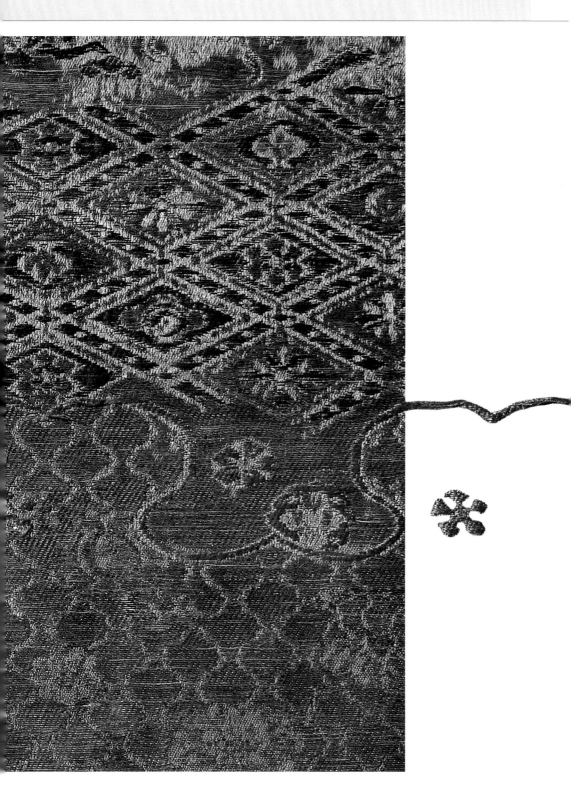

幾何人物

菱紋

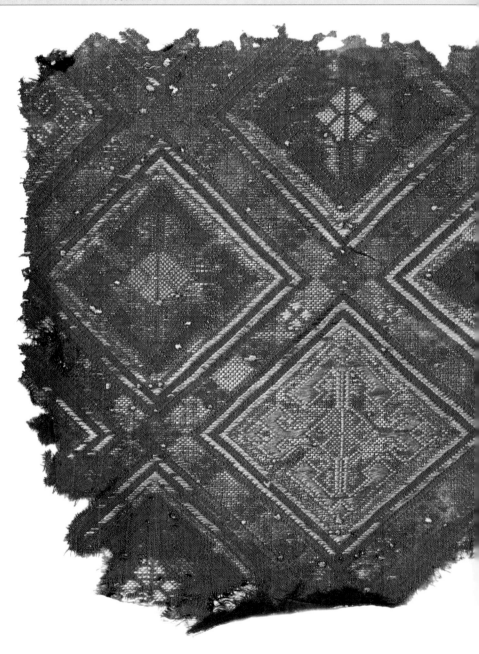

%	46	22	20	2
C	50	10	30	60
M	90	30	60	30
Y	85	80	60	50
K	20	0	10	5

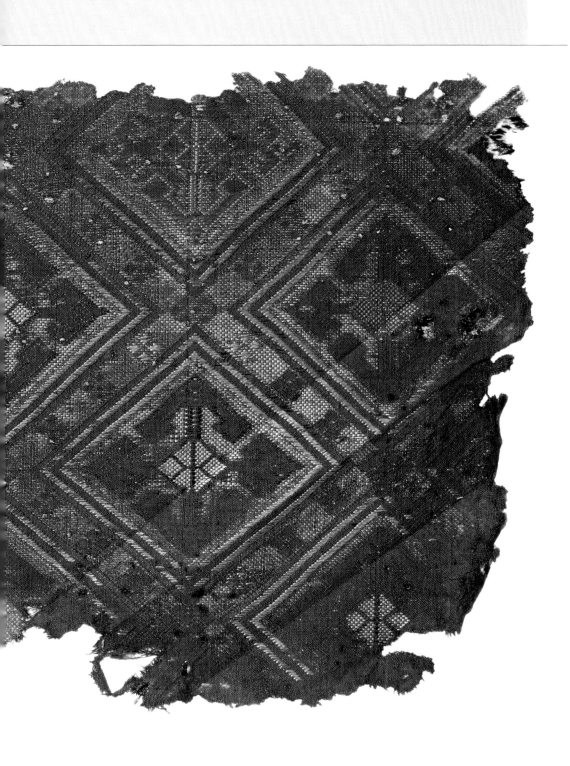

明 · 菱紋織錦　　清 · 菱紋刺繡荷包

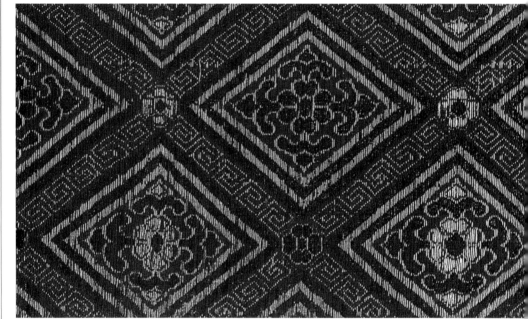

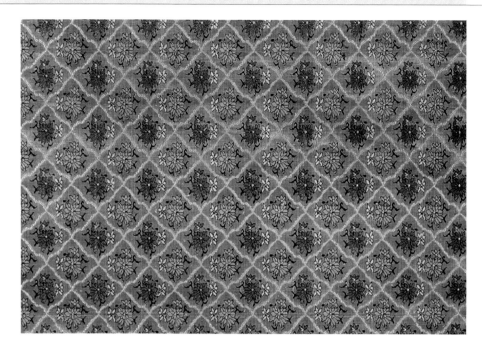

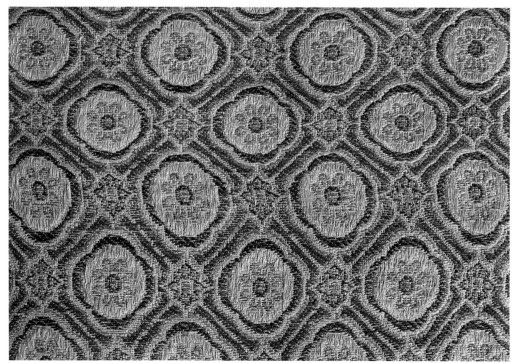

聯 珠

聯珠

聯珠又作"連珠",這是一種具有異域風韻的裝飾紋樣。以大小相等的圓珠圍成團形,內置龍、鳳、獅、馬、豕、羊、鹿、駱駝、鷥鳥、孔雀及人物形象。

六朝以後較為常見。史籍中曾有記載,如《北齊書·祖珽傳》:"(祖珽)出山

∨ 唐·聯珠獸紋織錦

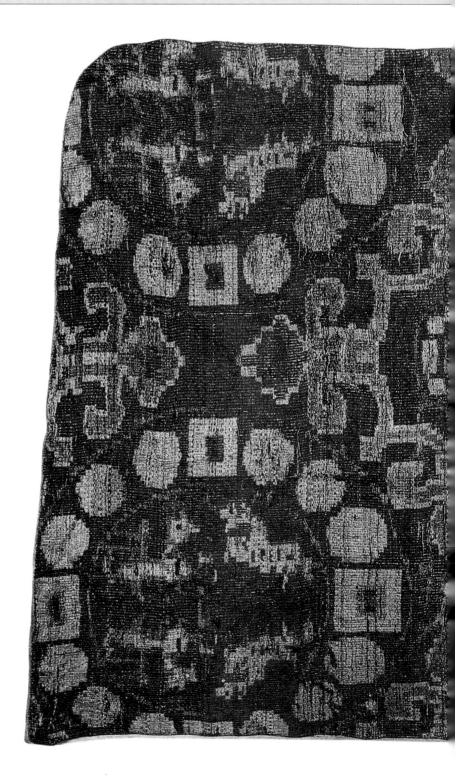

東大文綾並連珠孔雀羅等百餘匹，令諸嫗擲樗蒲賭之，以為戲樂。"隋唐時期甚為流行，多用於胡帽、半臂及袍衫等服飾。實物有大量出土、傳世。

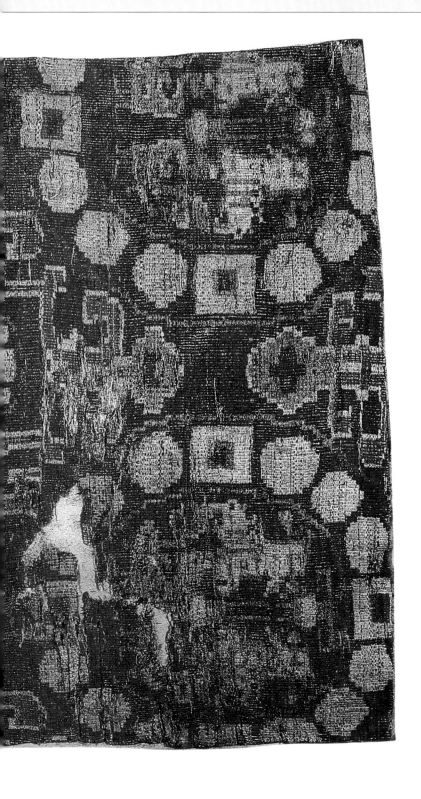

幾何人物

聯珠

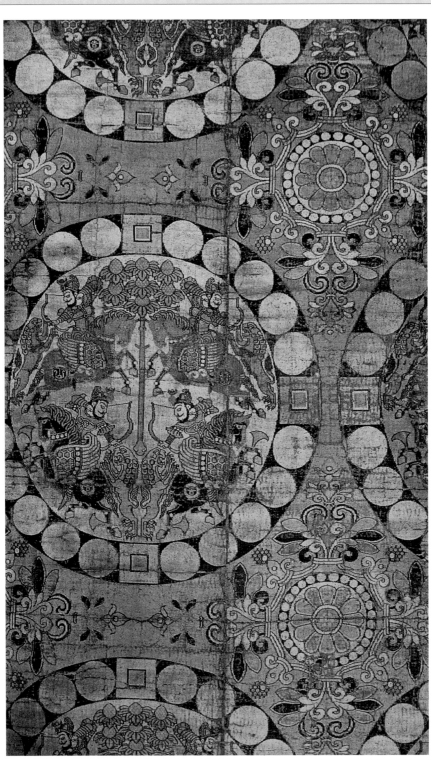

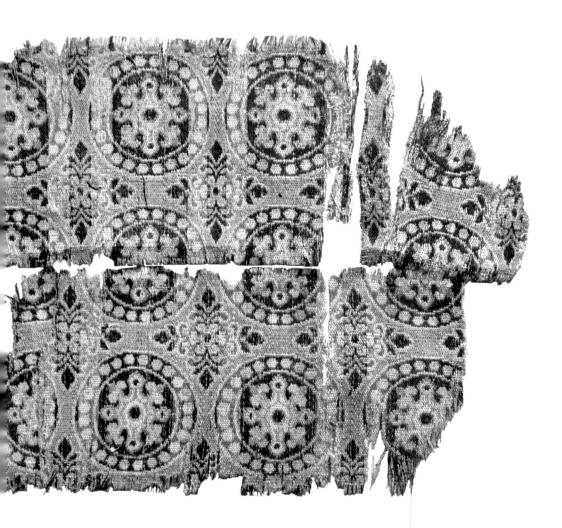

聯珠紋錦是一種具有波斯風格的紋錦，為古波斯國薩珊王朝
的產物，公元五至七世紀間，沿“絲路”從西亞、中亞傳入
中國。今從西安北周安伽墓及太原隋虞弘墓出土的彩繪石刻
上，都見有穿這種紋飾袍服的胡人形象。閻立本《步輦圖》中
所繪的吐蕃使者祿東贊，也穿這種紋飾的錦袍。由於社會需
求日增，唐代曾組織揚州、川蜀等地織工根據西域傳入的圖
紋大量織造。新疆、青海等地出土的實物有不少是中國的織
品。

幾何人物

聯珠

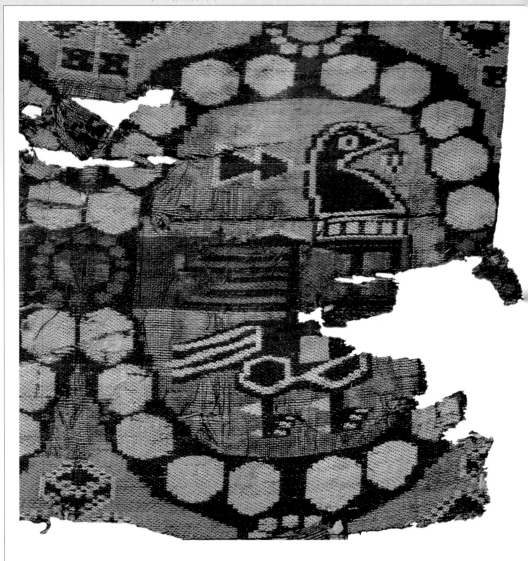

%	41	29	27	3
C	35	100	25	85
M	30	90	20	40
Y	35	50	25	30
K	0	25	0	0

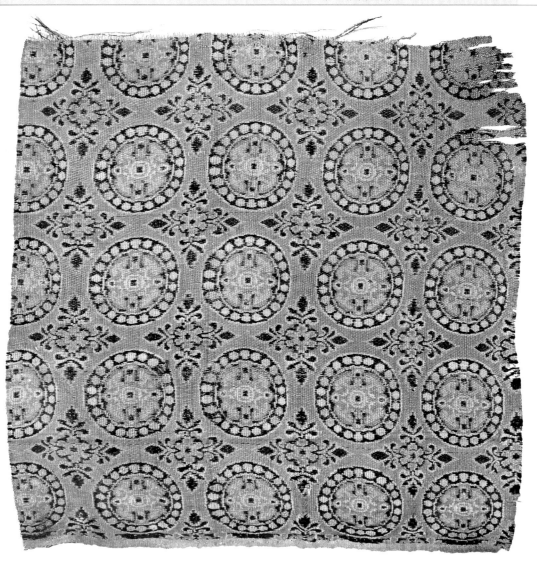

球　路

球路亦作"毬璐"，以大小不同的雙圓環交切重疊，組成圖案骨骼，在大圓環的上下左右及四角，相疊着八個小圓，使大小圓環相套連接，大圓環內填充以鳥獸，小圓環中填充以花卉，整個畫面按米字結構向四方擴展，組成四方連續紋樣。紋樣格式工整，適用於綾錦織物及金銀飾品。唐代以後吸收聯珠紋錦特點，或在圓環內套以連珠。宋岳珂《愧炎錄》記當時官服上所用的金帶共有六種："毬路、御仙花、荔枝、師蠻、海捷、

〉　宋・球路靈鷲紋織錦

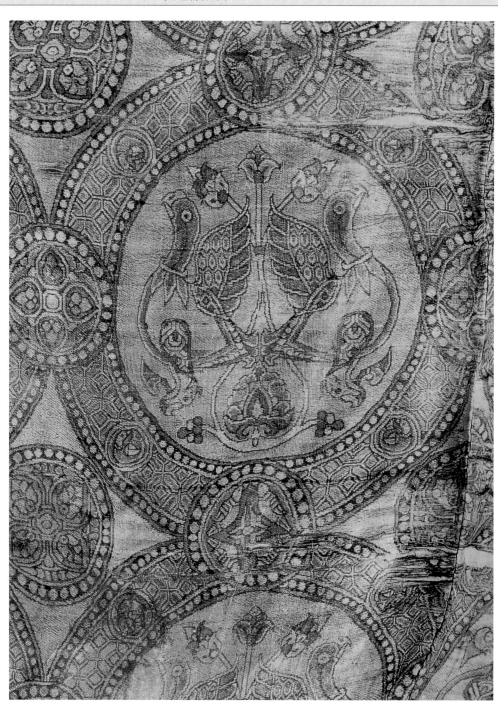

寶藏。”明張應文《清秘藏》記唐宋錦繡：“宋之錦襟則有克絲作樓閣者……方勝盤象者，毬路者。”早期實物在新疆阿拉爾木乃伊墓曾有出土，那是一件錦袍，袍面以黃、綠、黑、白色絲織出四種不同大小的雙圈圓環，主體圓環中織有鳥獸相背的雙鳥，雙鳥之間有直立的花樹，圓環的四周飾以幾何紋及連珠紋。主體圓環交切處和空隙處則飾以連珠四葉和四鳥團花，頗具特色。

∨ 清·雙獅球路紋錦　　∨ 明·球路盤龍花卉紋織錦

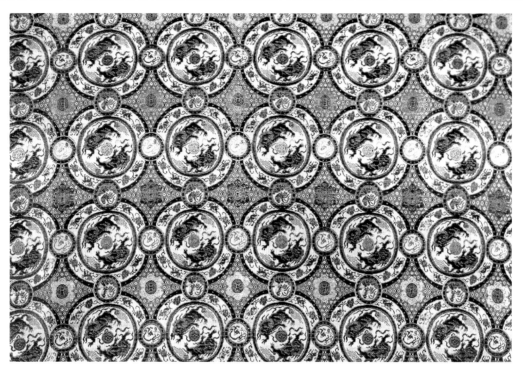

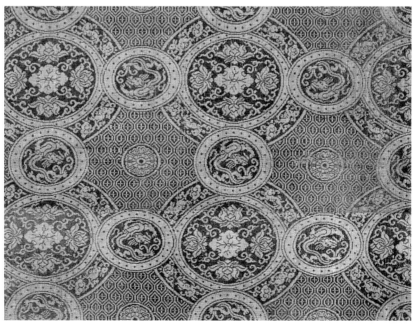

龜甲

龜甲紋也稱“龜背”紋，它是以六角形或偏長的六角形（少數用八角）構成的網狀圖紋，六角框內多填以花卉紋樣。因其形狀與龜背上的甲殼紋理相似，故名。

《新唐書・地理志》：“土貢：珉玉棋子、四窠、雲花、龜甲、雙矩、鸂鶒等綾。”同書《車服志》：“太宗時，又命七品服龜甲、雙巨十花綾，色用

〜　唐・龜甲紋織錦

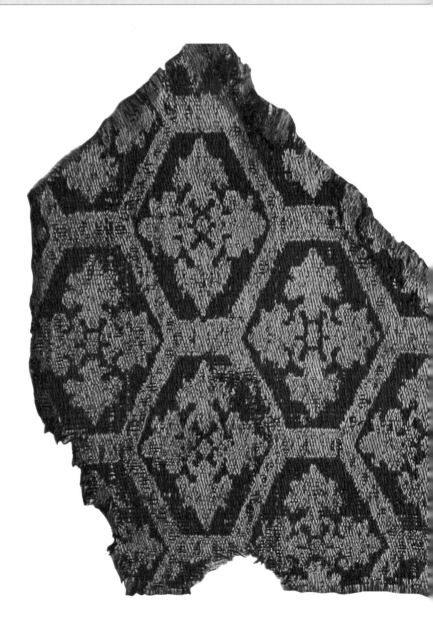

綠。"均此。現存早期實物有新疆民豐尼雅漢墓出土的龜甲填四瓣花毛織物等。宋元以後運用較廣,除用於民間衣物之外,還廣泛用於兵士鎧甲,取堅硬之意。

唐・龜甲佛教人物紋織錦

幾何人物

龜甲

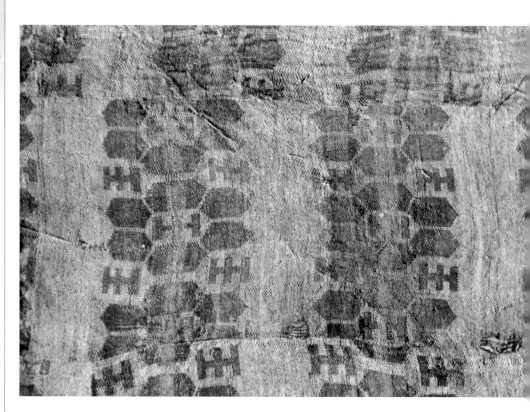

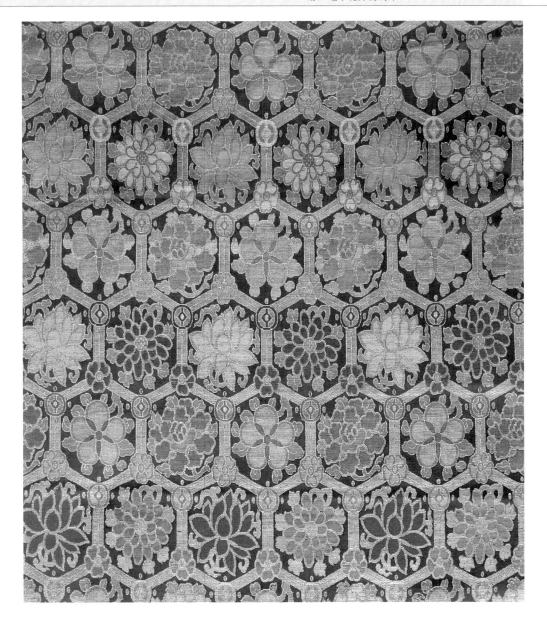

%	30	25	17	8
C	20	70	100	0
M	35	10	75	70
Y	60	15	20	35
K	10	5	25	0

幾何人物

龜甲

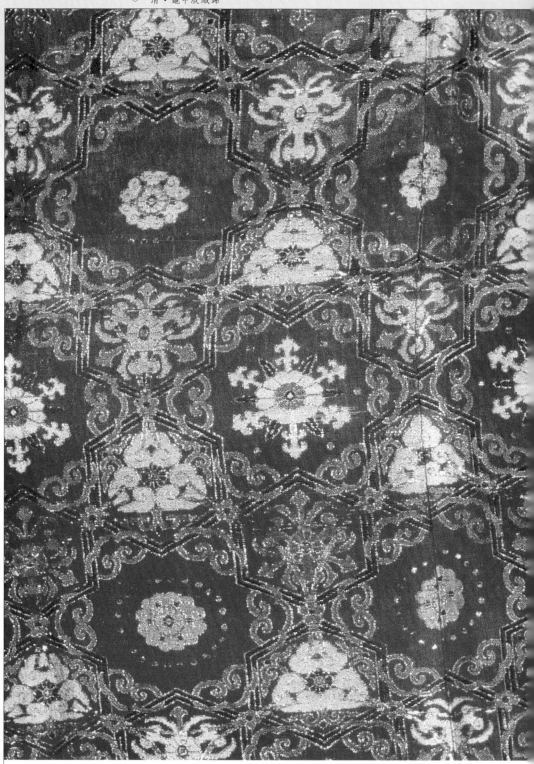

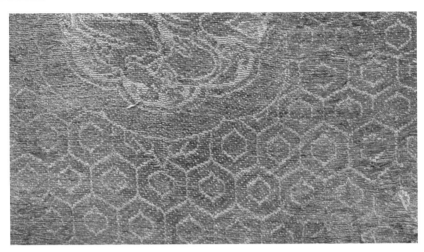

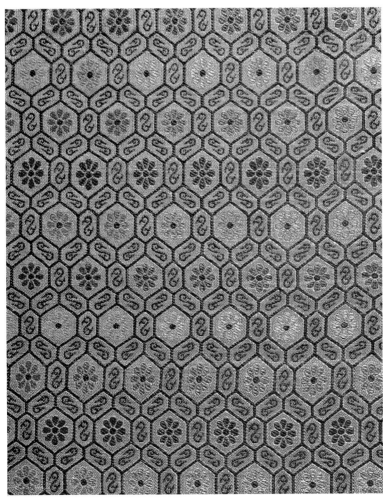

鎖 子

鎖子圖案是從古代鎖子甲演繹而來。鎖子甲的構造比較複雜，通常以金屬絲編織成緊密的環扣，環與環之間疊套相連，形成整體，有較強的抵禦箭矢能力。明張自烈《正字通·金部》："鎖子甲五環相互，一環受鏃，諸環拱護，故箭不能入。"

單體紋樣被設計成雙股"丫"字形，一般多用作綾錦地紋，除單獨使用者外，有時還和其他幾何圖案組合成紋。

﹀　清·鎖子紋刺繡

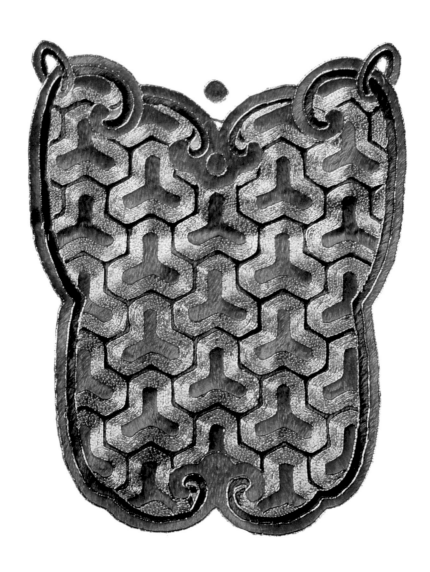

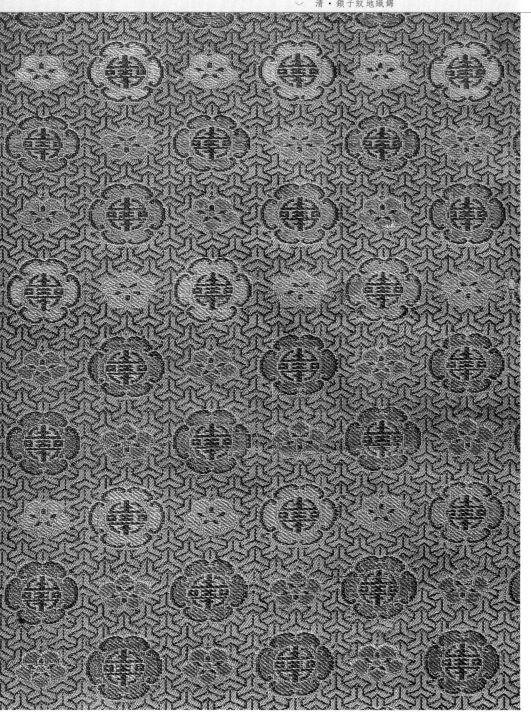

蛇 皮

蛇皮紋樣是幾何紋樣中較為簡潔的一種形式，通常以不同色彩的方形、菱形或三角形小塊面相間成紋，紋樣排列有序，色彩鮮明，因視覺效果類似蛇皮，故以名之。
多用作地紋，有時也和其他圖案配合使用。

〳 明・蛇皮紋織錦

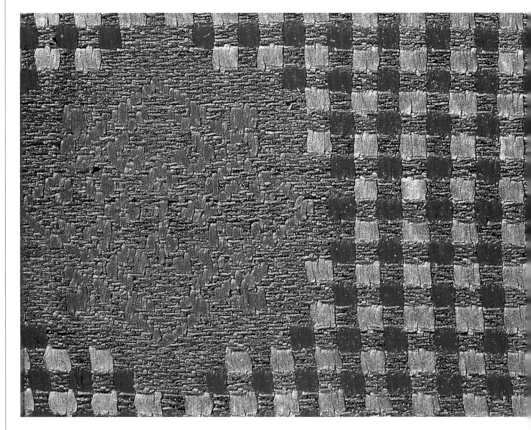

波紋是以並行的曲線或折線構成的幾何形圖紋，曲線或折線作橫向排列，如水波逶迤，有連續不斷、生生不息之吉祥寓意。

從出土和傳世實物來看，漢魏時期的波紋比較抽象，明清時趨向寫實，有時還輔以浪花、水珠。

波紋

漢·波紋織錦

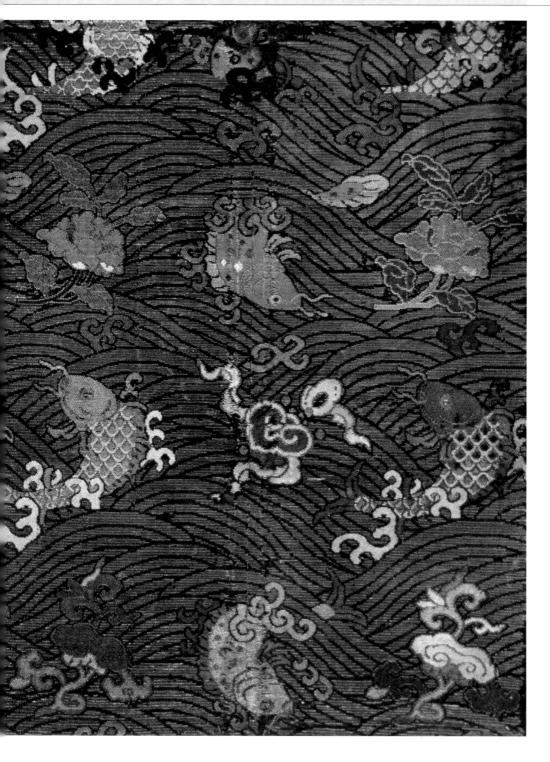

盤 絛

盤絛紋是一種團形幾何花紋，多用於綾錦。唐代已有，宋元明清歷代延用。

圖案以絲絛狀細條盤結成雙圈圓環，組成骨架，圓環與圓環相扣，交切重疊。圓環內填入龍鳳、鳥獸或花卉紋樣。圖案界格清晰，結構工整。明清實物有不少傳世。

⌣ 明 · 盤絛四季花卉紋織錦

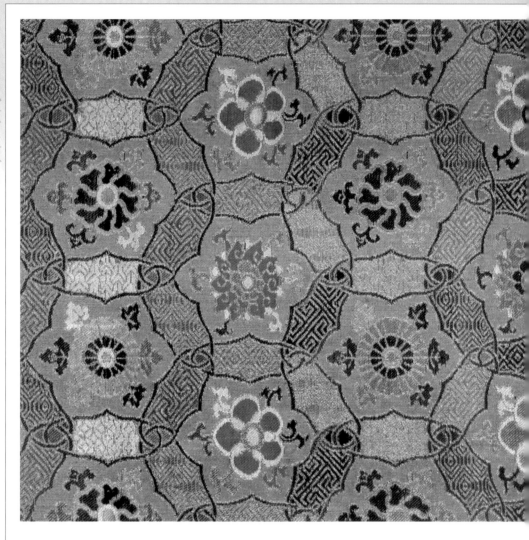

%	56	15	6	5
C	0	85	55	0
M	55	65	15	85
Y	75	65	65	90
K	0	65	10	0

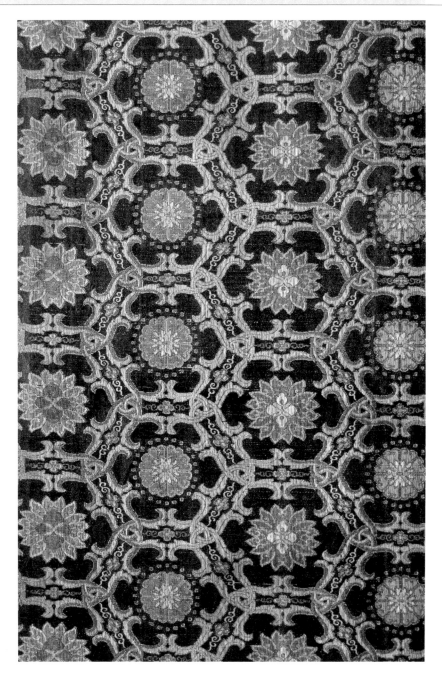

“卍”字本來是一種符咒，被視為太陽或火的象徵，後被印度佛教用作標誌，常飾於佛像胸部，梵文的意思為“吉祥萬德之所集”。佛教傳入中國後，則被用作裝飾紋樣。

卍字

因其字形為十字交叉，朝四方輻射，唐武則天時，特將其讀音定為“萬”，寓意為“放大光明，吉祥萬德”。《翻譯名義集·唐梵字體》引《華嚴音義》：“案卍字本非是字，大周長壽二年，主上權制此文，著於天樞，

▷ 明·卍字紋織錦　　▷ 清·卍字喜相逢紋織錦

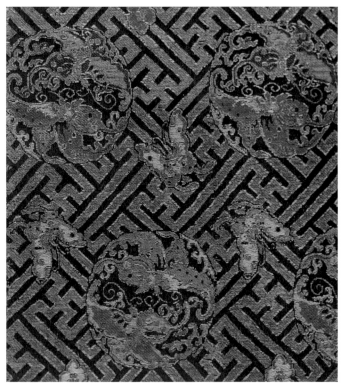

音之為‘萬’，謂吉祥萬德之所集也。”其紋樣除單獨使用者外，亦有將字頭部分延長，作縱橫排列，組織成環環扣連狀者，寓“富貴萬年”、“吉祥萬福”之意，取名為“富貴不斷頭”。《紅樓夢》第十九回：“他母親養他的時節，做了個夢，夢得了一匹錦，上面是五色富貴不斷頭卍字的花樣”即謂此。清學秋氏《續都門竹枝詞》：“一裹之袍萬字紋，江山萬代福留雲”，其中所謂的“萬字紋”，指的也是這種紋飾。

～ 清 •“富貴不斷頭”紋花緞　　～ 清•卍字紋花緞

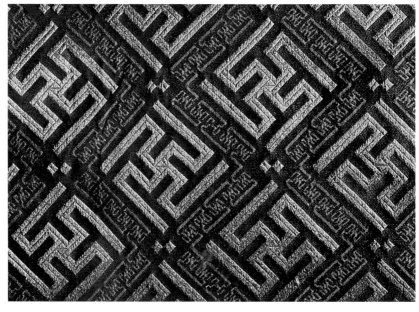

八答暈

八答暈亦作"八搭韻"、"八達暈"。據說為五代後蜀孟昶所創。元戚輔之《佩軒楚客談》:"孟氏在蜀時製十樣錦,名長安竹、天下樂……八搭韻。"因其基本骨骼由垂直、水平、對角線構成,形如"米"字,朝八方輻射,因以為名,寓八路相通之意。

〉 宋·八答暈紋織錦

也有不用垂直線，僅以水平、對角線構成骨骼者，取名為“六答暈”。至於僅用十字交叉構成骨骼的同類圖紋，則稱“四答暈”。

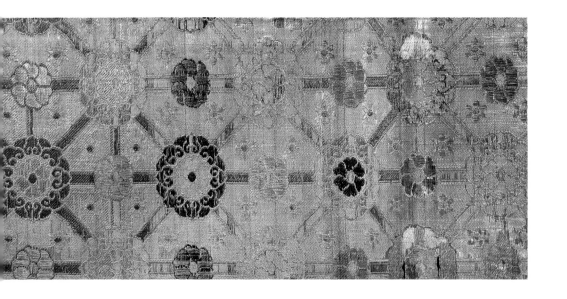

幾何人物

八答暈

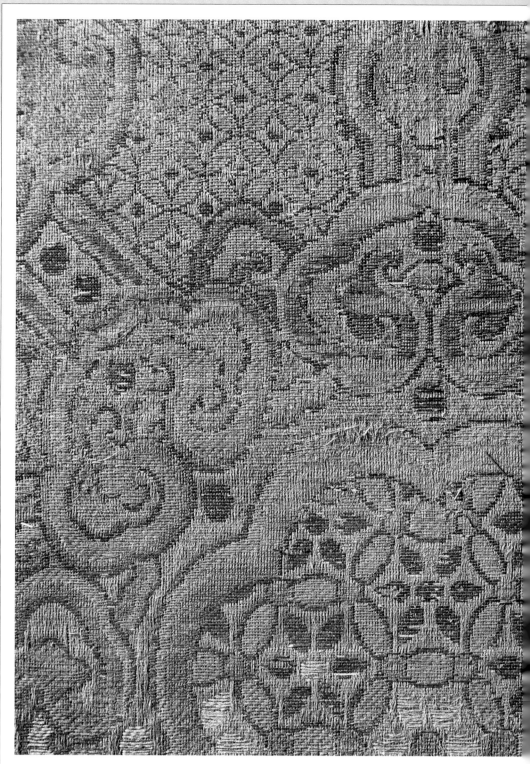

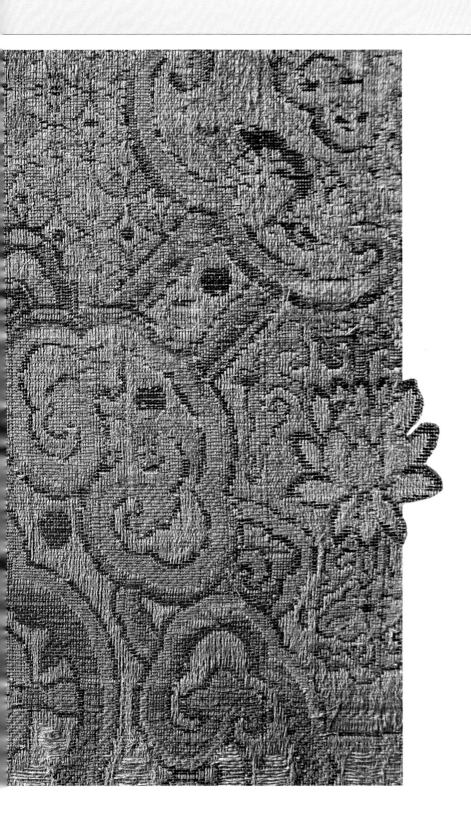

幾何人物

八答暈

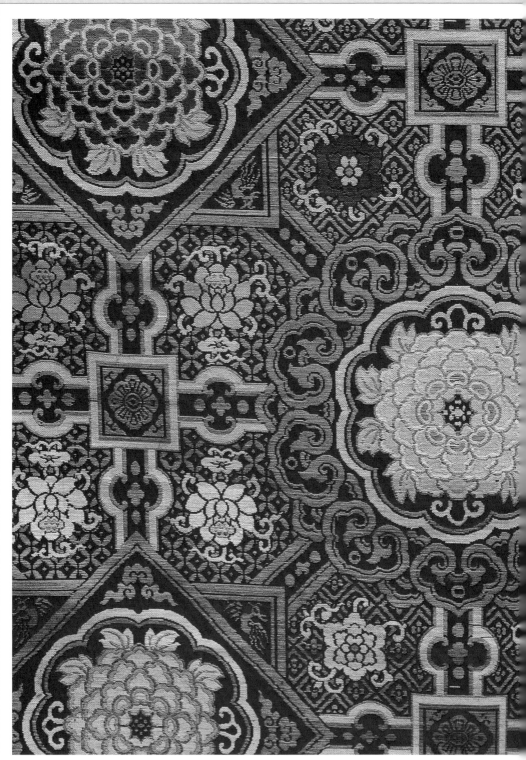

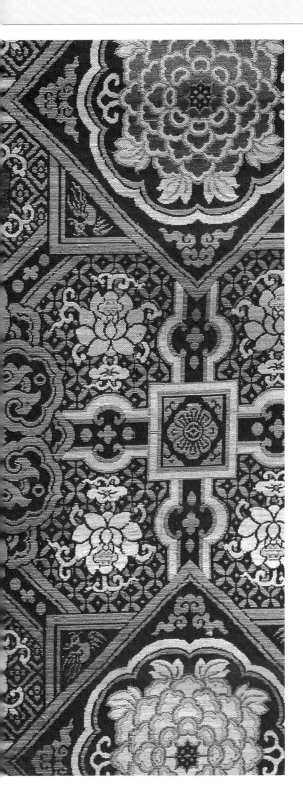

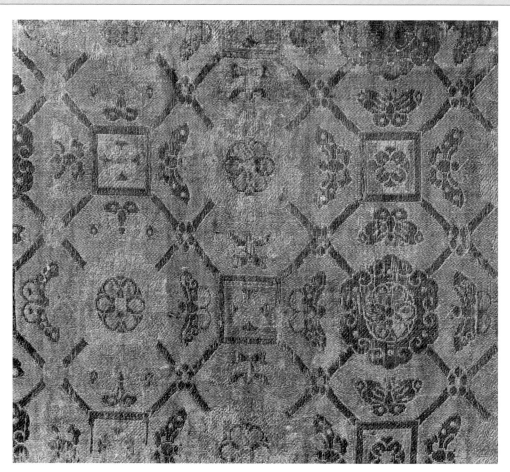

幾何人物

八答暈

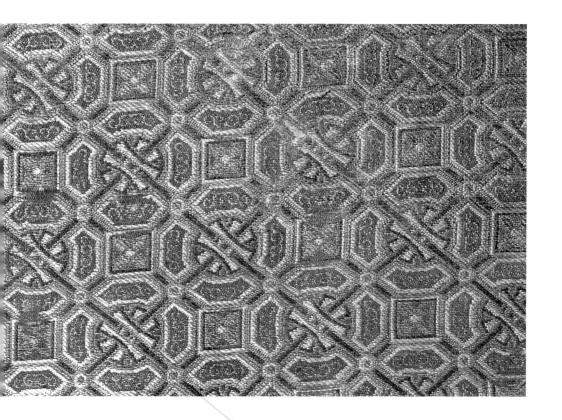

四答暈是八答暈的簡略形式。這件作品
以交叉的十字和圓形、方形、八角形等構成
圖案，有別於朝八方輻射的米字形八答暈。在圓
形、方形、八角形交切的幾何形空格中間，填入圓
點、花瓣及 S 形捲草圖紋。畫面採用棕、綠、黃三大類顏
色，以淺棕色為地，形成基本色調；以深棕色織十字，以草
綠色織幾何形框架，在草綠色邊緣，再用黃色勾邊；圓點
用淺棕色和黃色點綴。整幅畫面明暗對比強烈，乍看可
分為兩層：深棕色形成的十字形菱紋框為上層；淺
棕、綠、黃三色構成的幾何形為下層，由於
色相臨近，畫面雖然縱橫交錯，但井
然有序，顯得格外平服熨帖。

幾何人物

八答暈

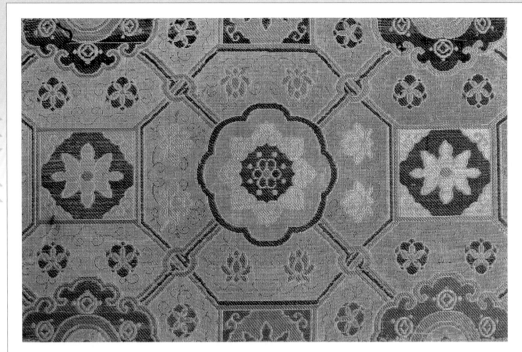

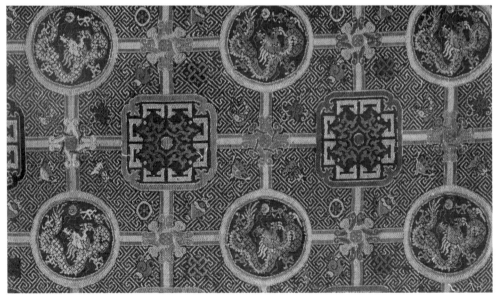

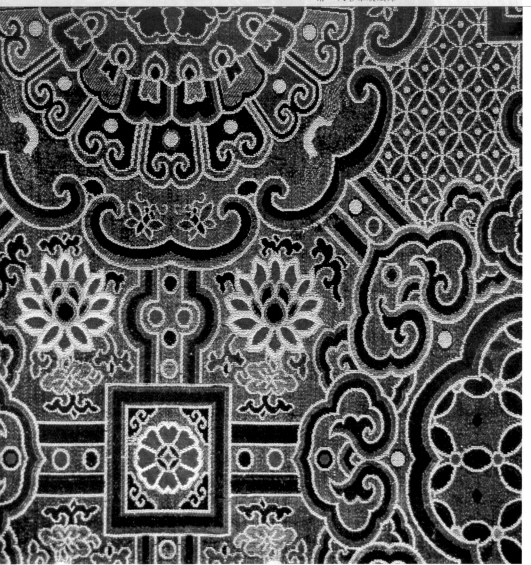

明代織錦喜用純色，甚至不排除對比色，在一塊鮮艷的紅、綠地上，織繡上嫩黃、柳黃、大紅、桃紅、水紅、草綠、豆綠、蔥綠、蛋青、雪青、寶藍、湖藍、青蓮以及不帶色相但對比懸殊的黑色和白色。這麼豐富鮮艷的色彩繡織於同一幅畫面，難免相互齟齬，為了緩解畫面的飽和度，既不失本身鮮明的色彩，又使畫面協調起來，織造者採用了勾金之法——在所有花紋的外輪廓織造一道金邊，用金色壓住所有色彩，不僅解決了調和問題，還給畫面增添了金碧輝煌的效果。

%	43	19	18	3
C	95	5	95	10
M	75	25	85	95
Y	15	90	80	100
K	15	5	80	5

幾何人物

八答暈

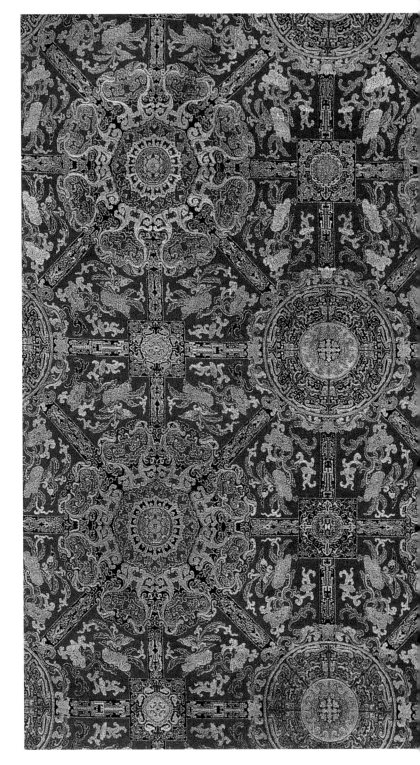

%	28	25	16	11
C	10	15	85	75
M	30	100	90	95
Y	55	90	90	95
K	0	10	15	40

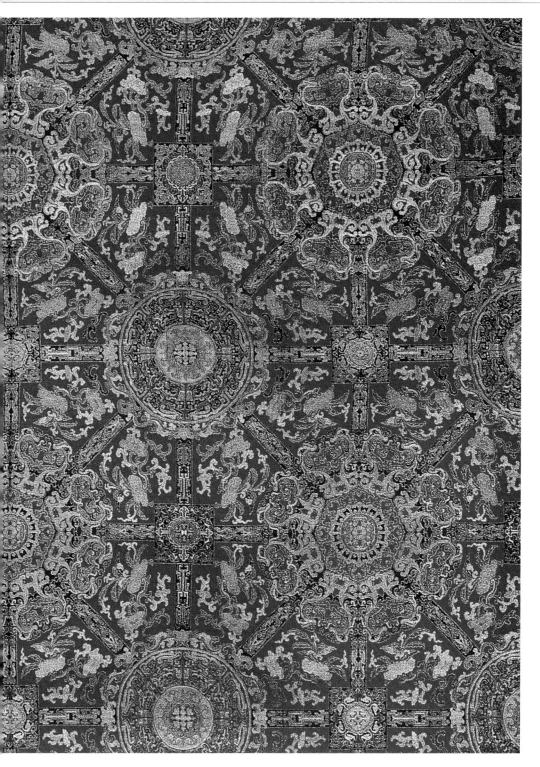

錦地開光

錦地開光

錦地開光是傳統織繡紋樣中常見的一種圖案格式。通常在繁縟細密的幾何紋樣中留出若干個圓形、方形、長方形、花瓣形、多邊形光潔空地，形成界格，在界格的空地上織繡以主體花紋。紋樣疏密有致，層次分明，主體花樣醒目突出。

明清時期較為流行。

︶ 明・錦地開光龍鳳紋織錦 ︶ 清・錦地開光鶴鹿同春紋刺繡

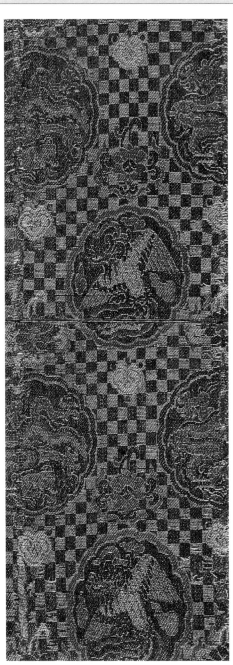

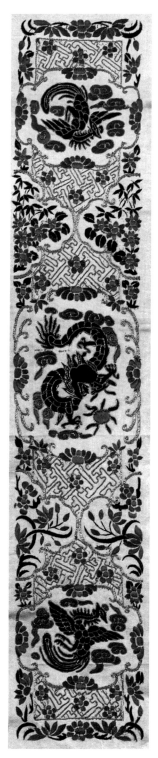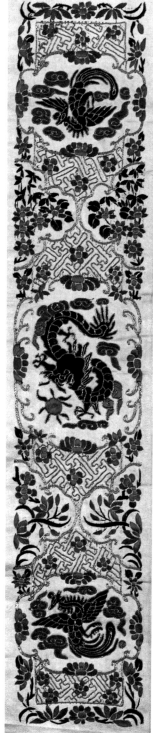

鎖窗

鎖窗

鎖窗也是傳統織繡紋樣中常見的圖案格式，在八答暈和錦地開光的基礎上變化而成，以縱橫的線條和圓形、花瓣形、多邊形等幾何形交切、疊架成圖案骨骼，在界格內填充適合花紋。

鎖窗和八答暈的不同之處在於圓形、花瓣形、多邊形等幾何形骨骼明顯增大，在畫面中處於顯著地位，故以"鎖窗"名之。鎖窗和錦地開光的不

〳 清・鎖窗紋織錦

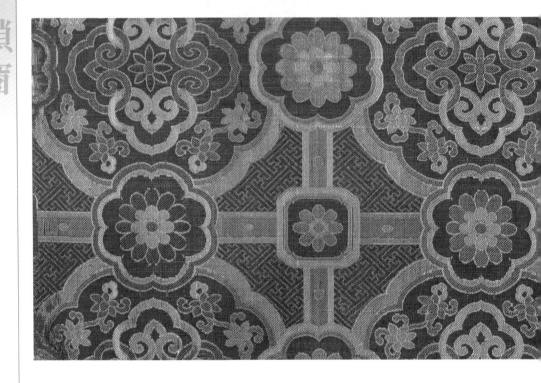

%	46	25	18	6
C	90	20	70	0
M	55	10	50	40
Y	30	35	80	90
K	10	0	15	0

同之處在於界格內的花紋比較隱約，不如錦地開光凸顯，整體上給人以
繁縟細密之感。

多用作綾錦紋樣，盛行於清代。

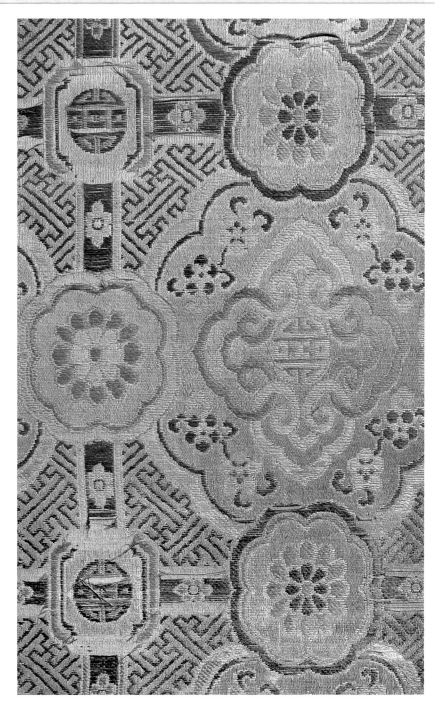

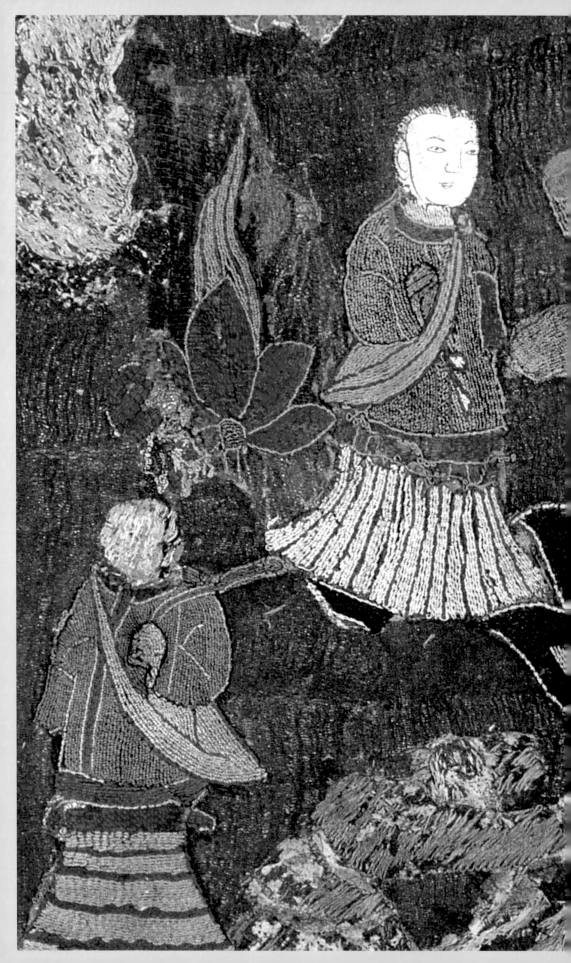

人　物　紋　樣

　　人物造像在中國有悠久的歷史。早在一萬
年前，棲息在中華大地的先民，已經懂得用原
始的工具，將自身形象塑造下來，傳諸後世。

　　春秋戰國時期的人物形象，在當時的青
銅器上有大量遺存，這個時期的絲織品上也開
始出現人物。如果說春秋戰國以前的岩畫、彩
陶所繪人物還不免帶有巫術或宗教意義的話，
那麼，出現在戰國時期絲織品上的人物，則完
全反映了現實社會的生活風俗，與同時期青銅
器上的紋飾相一致。湖北江陵馬山楚墓出土的
田獵紋絲縧，就是一件典型作品。另外，在同
墓中還出土有織造舞人形象的彩錦。舞人頭戴
冠帽，身穿深衣，腰帶上繫佩着飾物，兩人相
向，舒展着長袖。

　　漢代絲織品中的人物形象所見不多，史游
《急就篇》中載有漢代錦繡紋樣多種，唯獨沒
有人物紋樣，可能與當時崇尚雲氣、神獸紋飾
有關。

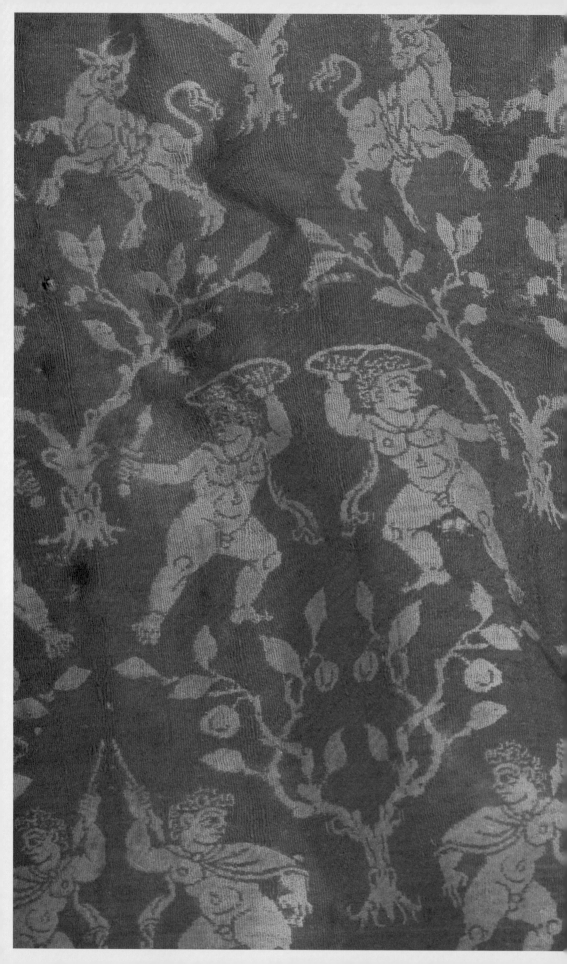

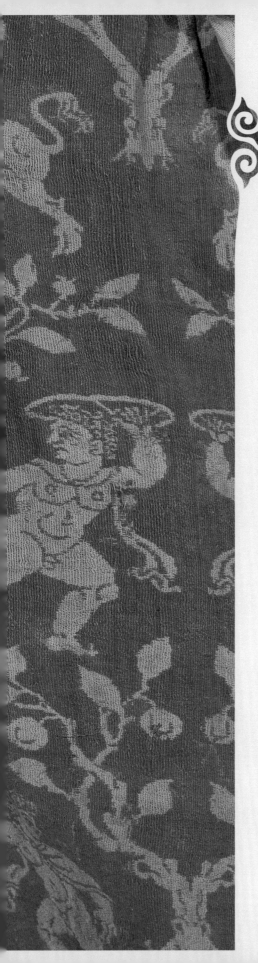

　　魏晉南北朝以後，由於佛教的傳播，織繡中出現了大量佛像，人物形象的織繡技藝也藉此得到了進一步發展。

　　隋唐絲織品上的人物形象仍以佛像為主，出現了許多巨幅作品，如淨土變相圖、釋迦説法圖、阿彌陀佛繡帳等，有些一直保存到今世。和現實生活有關的題材，在這個時期的織繡紋樣中也得到一定的反映，尤以狩獵紋所見為多。如新疆吐魯番阿斯塔那唐墓出土的狩獵紋夾纈絹，在深紅地上顯示黃色花紋，紋樣內容為騎士射獅、獵犬追兔和獵鷹逐鳥。日本奈良正倉院也收藏有中國唐代生產的騎射紋錦：一騎士跨於馬背，返身張弩，箭頭對準了騰撲而來的花豹。與此類似的織錦在日本法隆寺也有收藏，那是隋代的遺物：在一聯珠構成的團形內，織有四個披堅執鋭的武士，拉滿弓弦，正向迎面撲來的猛獅放矢，馬後還織有漢文“吉”、“山”等字。除狩獵紋外，被稱為“胡

人"的域外人物形象也常出現在錦繡之中,如新疆吐魯番出土的隋代聯珠胡王紋錦,每一團形內織有執鞭牽駝的胡人,並間以漢文"胡王"二字。同一地區還出土一方聯珠拂菻對飲紋錦,團形之中織有一對鬈髮高鼻、身穿胡服、蹬高勒靴的拂菻男子,兩人作對飲狀,中間則置一羅馬式酒罐。這類織品可能是為域外設計織造的。

　　人物形象在織繡品中的大量出現,是宋代以後的事情。宋代市民階層逐步壯大,為了滿足市民階層精神生活的需要,各種形式的民間文藝活動空前活躍,如雜戲、說書、小唱、皮影、傀儡以及四處張貼的風俗畫等。另外,各種節日慶典活動也豐富多樣,異彩紛呈,這一切都為織繡紋樣的設計提供了廣泛的題材,使裝飾紋樣的表現內容和風格發生了很大的變化。在人物方面,佛教題材已退居次要地位。而與世俗生活有關的聖賢、美女、嬰戲之像及戲劇人物、歷史人物、神話人物明顯增多。織

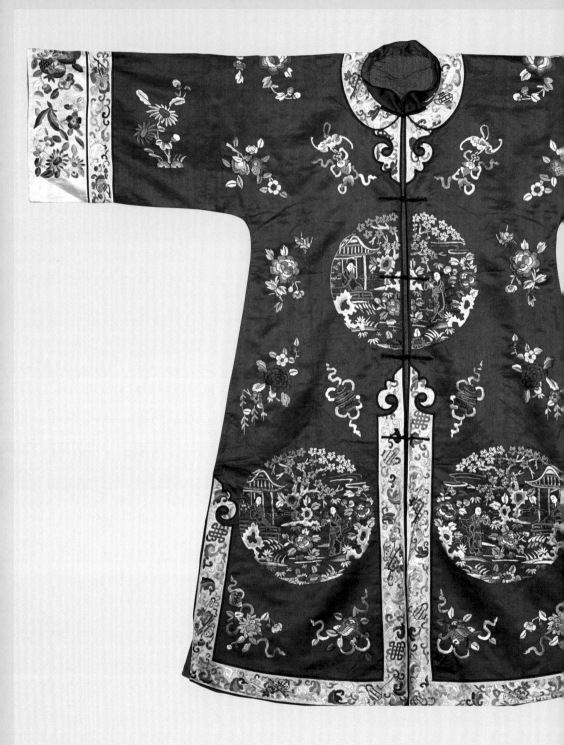

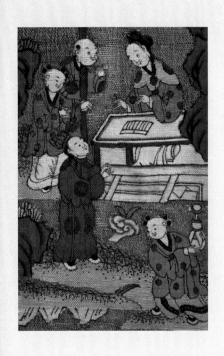

繡技藝也精益求精，不僅做到色線分明，而且力求神形兼備。如明曹昭《格古要論》所記："宋時舊織者，白地或青地子，織詩詞、山水藍天故事人物，花木鳥獸，其配色如傅彩。"張應文《清秘藏》也稱："宋人之繡針線細密，用絨止一、二絲……樓閣得深邃之體，人物具瞻眺生動之情。"這個時期的人物紋錦繡實物，還有不少傳存，從中可窺知當時人像的織繡水平。如湖南省博物館藏《牡丹童子荔枝》繡綾中的孩童形象；遼寧省博物館藏《瑤台跨鶴圖》繡絹中的仙女、仙童形象；台北故宮博物院藏沈子蕃緙絲山水軸中的文人、書童形象等。

明清織繡品中的人物形象，基本保留了宋代特色，除無名人物外，畫面更注重故事情節，一個畫面往往是一個典故，一段傳奇，即便是小件繡品也不例外。常見題材有三星相聚、和合二仙、四大美女、天將辟邪、百子嬉戲、麻姑獻壽、八仙慶壽、牛郎織女、蘇武牧羊、武松打虎、東方朔偷桃及二十四孝圖等。

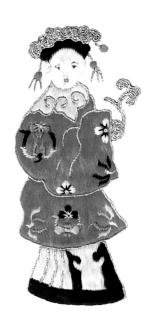

三　星

三星之說由來已久，分別指福、祿、壽三大福神。明李東陽《三星圖歌壽致馬太守》：「福星雍容豐且都，翩然騎鶴乘紫虛。祿星高冠盛化裾，浮雲為馭鶩為車。壽星古貌為骨顴，渥丹為顏雪鬢鬚。」近人紫紅《刺繡書畫錄》「人物類」下，即列有歷代「三星圖」繡品多幀。

從傳世的織繡實物來看，福星多作天官形象，頭戴官帽，身穿官袍，手

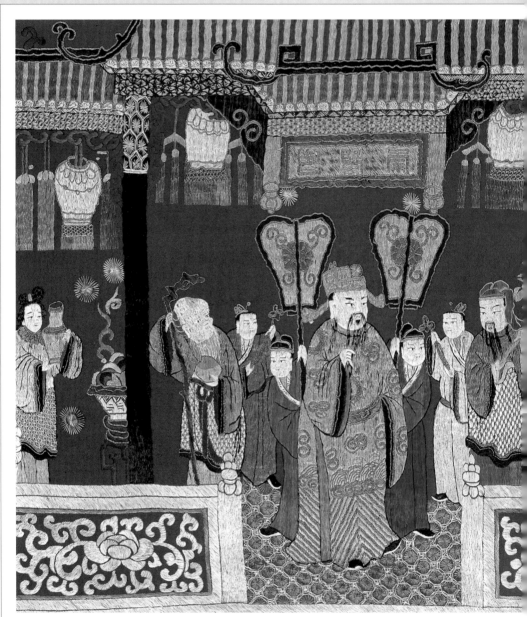

清·福祿壽三星人物紋刺繡

%	24	21	19	11
C	25	10	60	80
M	90	20	55	75
Y	85	40	85	75
K	10	0	15	70

持玉帶，或執一如意；祿星則作員外郎裝束，披裹頭巾，身穿道袍，手
持一柄羽扇，或懷抱一嬰兒；壽星即南極仙翁，科頭露頂，廣額白鬚，
身披鶴氅，一手握杖，一手捧桃。

三星相聚，寓福星高照、鴻運通達、富裕長壽。除掛屏畫軸外，還廣泛
用於衣服、繡帳及掛佩等物。

〜 清・壽星紋刺繡

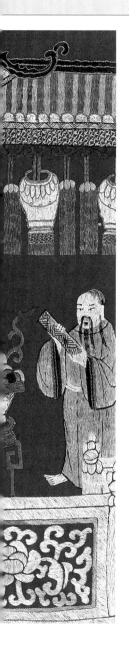

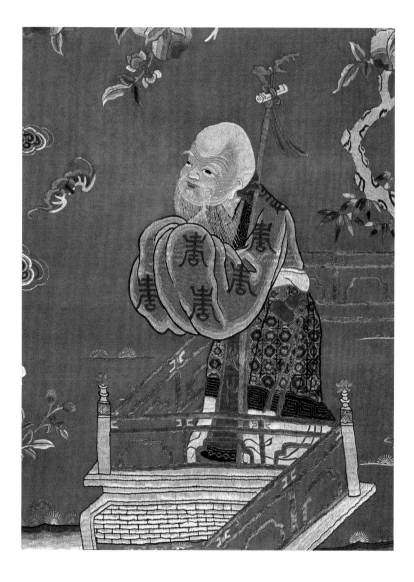

%	56	18	7	5
C	5	90	10	70
M	85	75	25	75
Y	85	45	55	90
K	0	15	0	10

三星

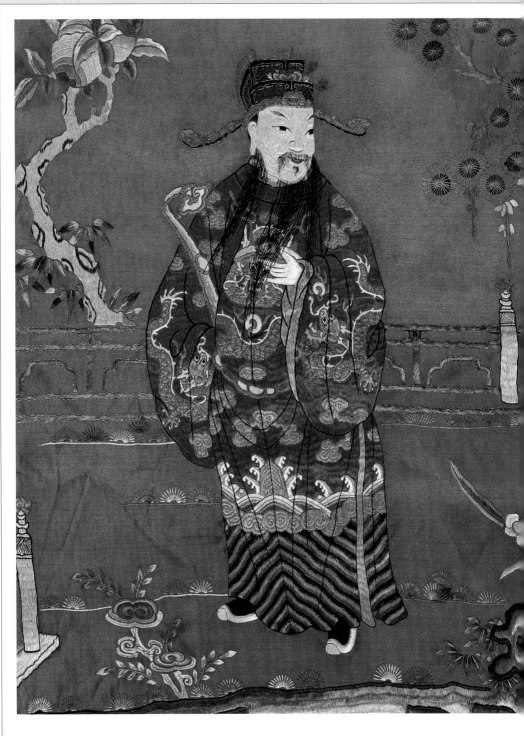

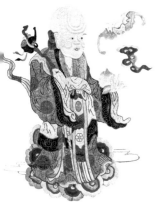

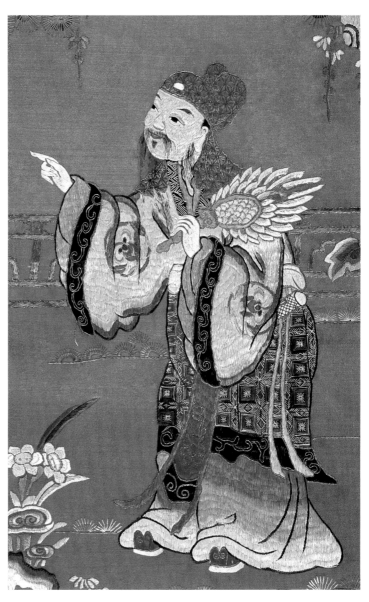

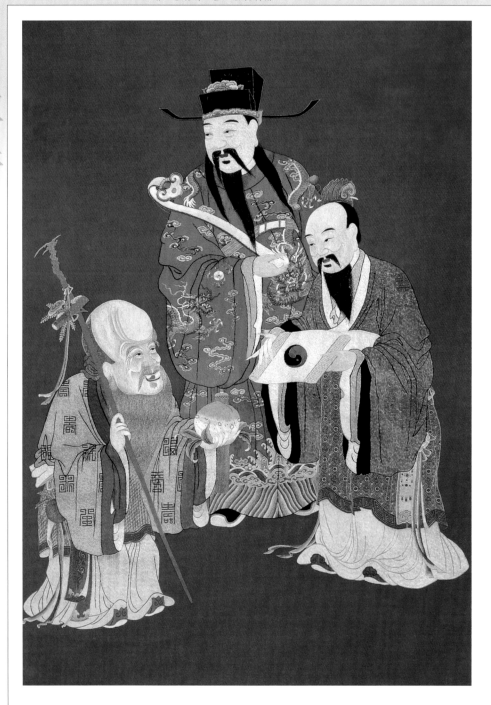

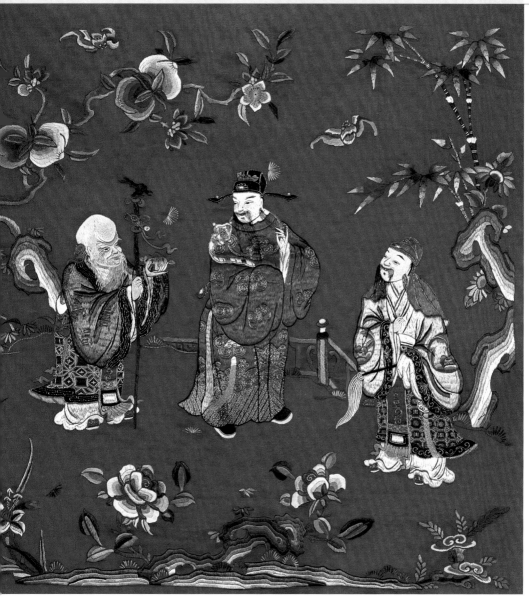

童子

中國人非常重視香火的延續，子孫繁盛是美滿家庭的重要標準。與這種社會心態相適應，童子圖像運用極廣。

圖案構成形式繁多，如蘆笙和娃娃配合，取名為"連生貴子"；童子騎麟，取名為"麒麟送子"；羊馱童子，寓意"陽生"，取名為"綿羊太子"。更為常見的是"百子圖"——以眾多童子構成紋樣。百子圖也稱"百子嬉春

〜 宋・連生貴子紋綾

圖"，又稱"百子迎春圖"。相傳周文王在已有九十九個兒子的情況下，又喜得雷震子，合為百子，典出《詩經》。文王百子被視為祥瑞之兆。早在宋代，民間已有百子繡帳，以後還出現了百子被、百子衣等。

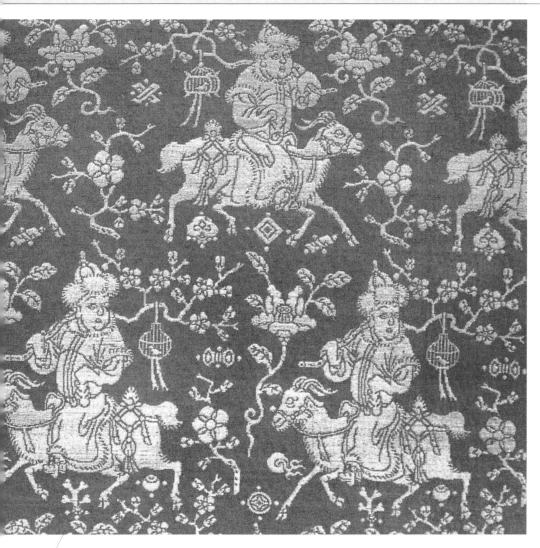

〜 明·綿羊太子紋織錦

童子騎綿羊，即綿羊馱子，馱與"太"諧音，借喻為皇太子，故取名為"綿羊太子"。圖案上的童子大多頭戴暖帽，身穿冬衣，肩扛一枝盛開的梅花，梅花上懸掛一個鳥籠、有麻雀在籠中鳴唱，呈現出一派迎春景象。

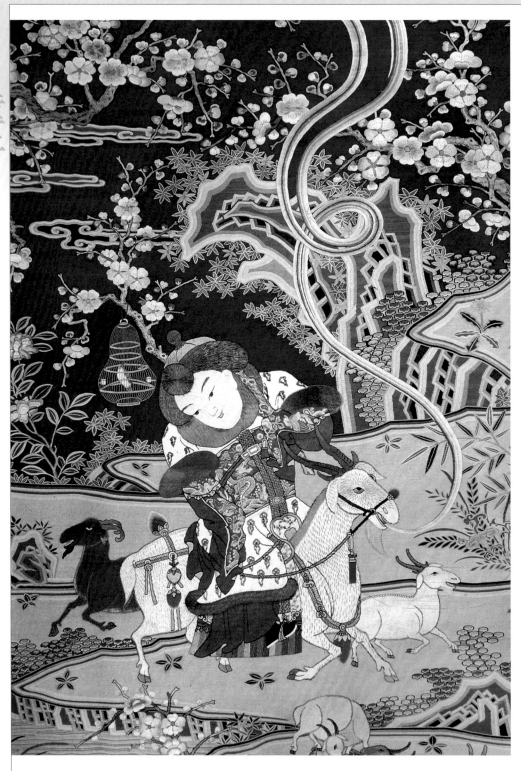

～　明·綿羊太子紋織錦

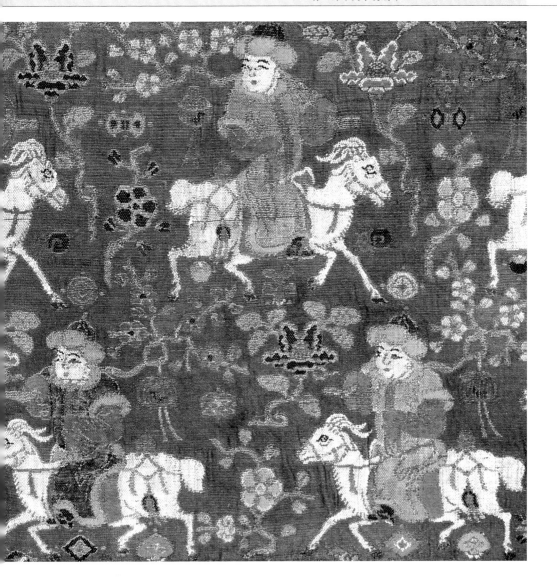

%	46	26	11	6
C	25	35	0	5
M	65	25	5	75
Y	85	55	5	70
K	25	15	0	0

幾何人物

童子

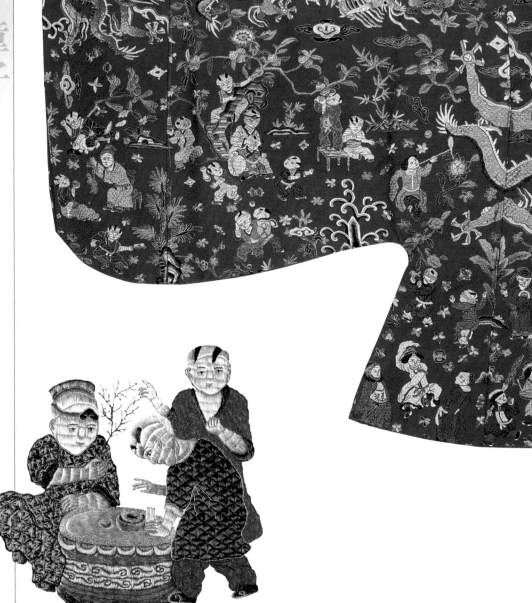

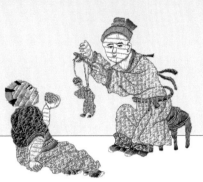

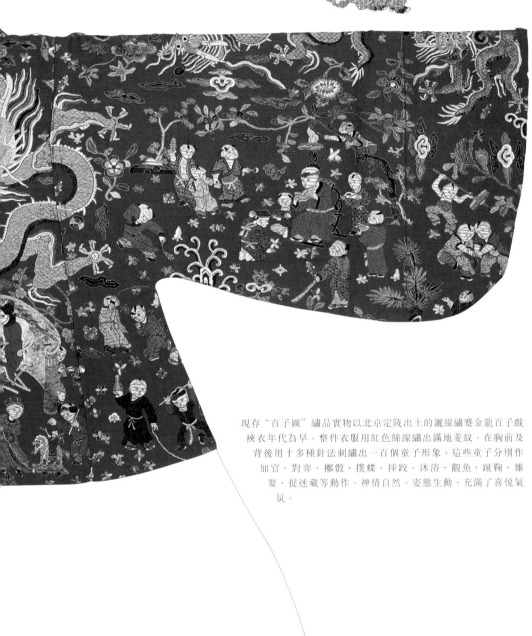

現存“百子圖”繡品實物以北京定陵出土的灑線繡蹙金龍百子戲袂衣年代為早，整件衣服用紅色絲線繡出滿地菱紋，在胸前及背後用十多種針法刺繡出一百個童子形象，這些童子分別作加官、對弈、擲骰、撲蝶、摔跤、沐浴、觀魚、蹴鞠、雜耍、捉迷藏等動作，神情自然，姿態生動，充滿了喜悅氣氛。

幾何人物

童子

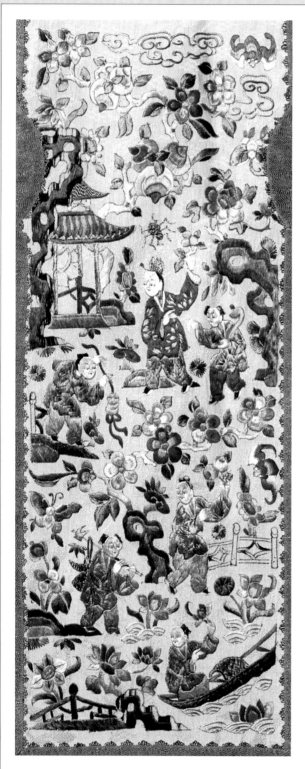

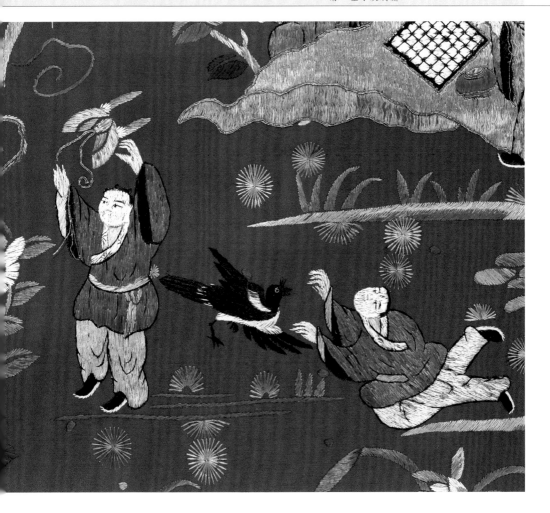

%	56	8	8	5
C	15	95	65	10
M	95	70	50	10
Y	90	25	90	55
K	5	5	5	0

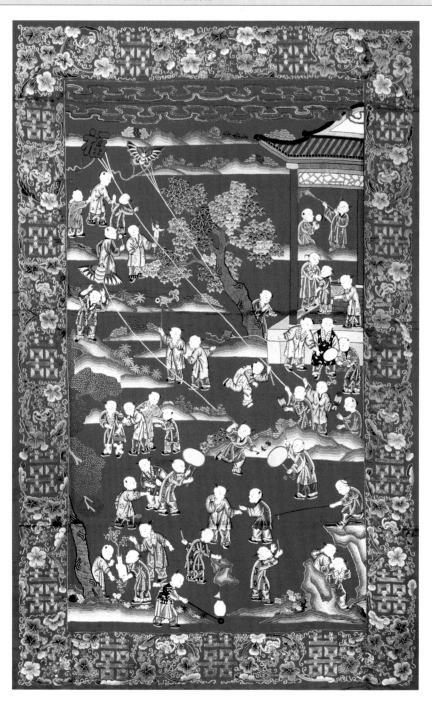

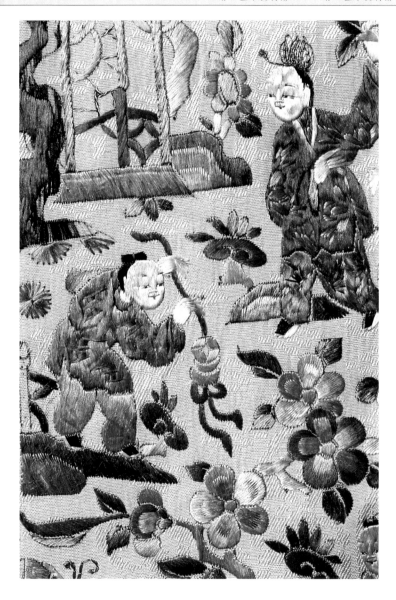

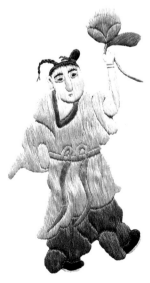

〜 清・百子圖緙絲

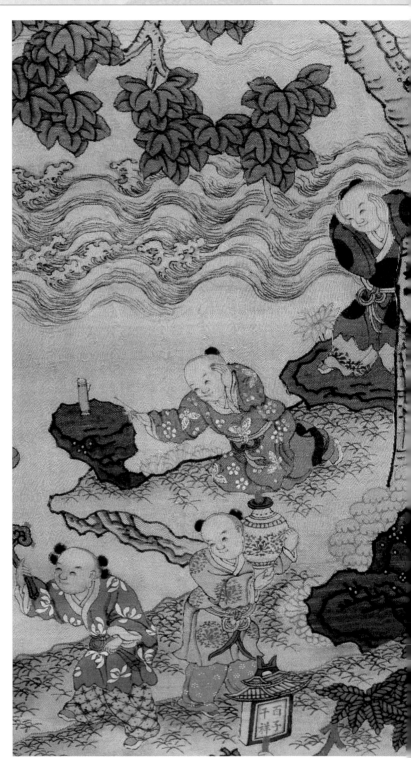

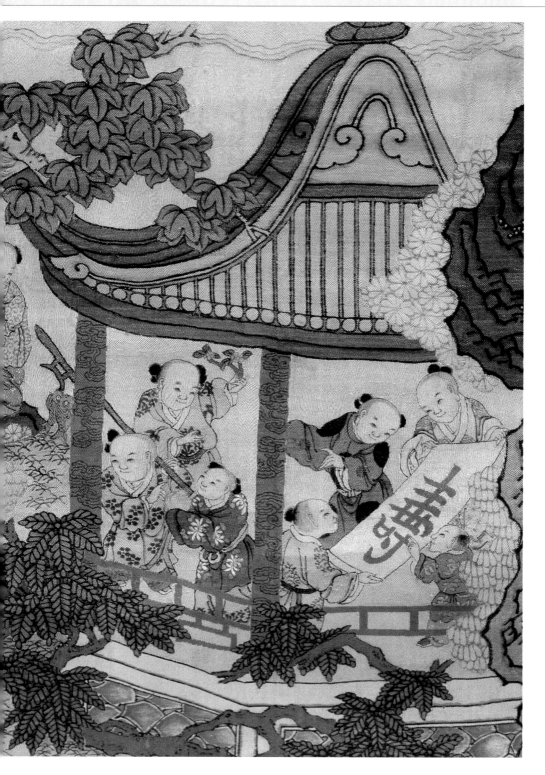

～ 清・童子紋緙絲

清‧童子牧牛紋刺繡

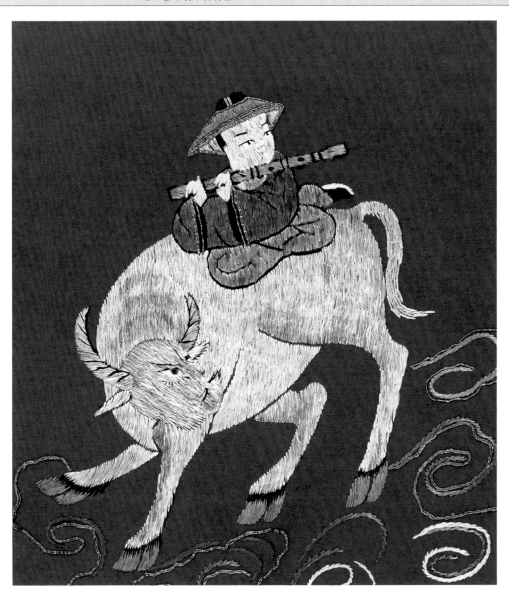

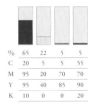

%	65	22	5	5
C	20	5	5	55
M	95	20	70	70
Y	95	40	85	90
K	10	0	0	20

⌵ 清‧百子圖刺繡　　⌵ 清‧童子紋刺繡

%	57	16	10	6
C	15	90	40	60
M	10	70	65	40
Y	20	30	80	95
K	0	0	5	0

幾何人物

童子

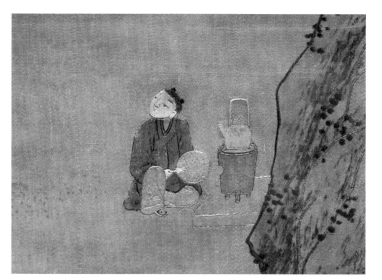

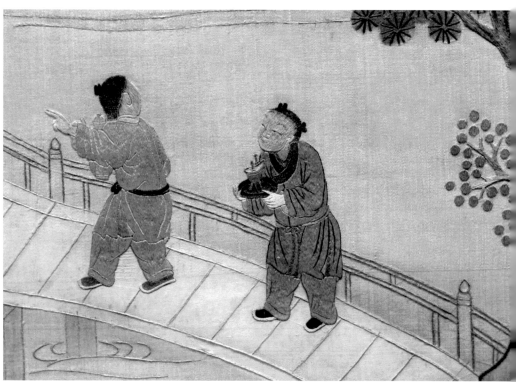

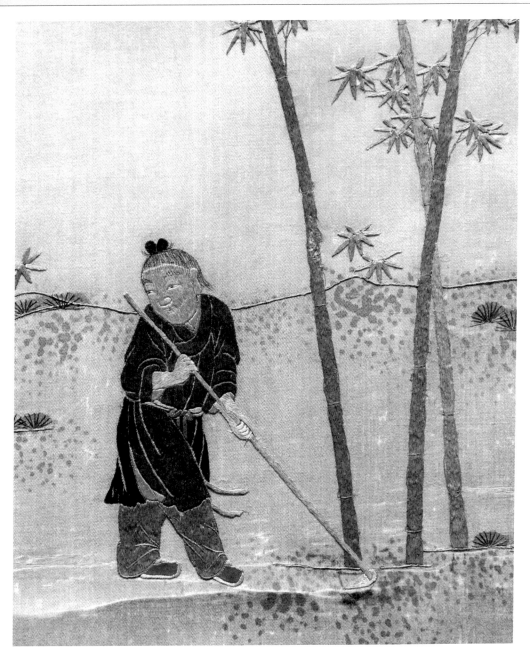

"仕女"之名，最初專指官宦之家的女子，後來泛指佳麗閨秀，並引申為"美女"的代稱。以女性為審美對象的文學作品，早在夏商周三代已經出現，《詩經》中就有不少這類描寫，如《周南‧關雎》："窈窕淑女，君子好逑"；《衛風‧碩人》："手如柔荑，膚如凝脂，領如蝤蠐，齒如瓠犀，螓首蛾眉，巧笑倩兮，美目盼兮。"

 ﹀ 明‧仕女圖刺繡

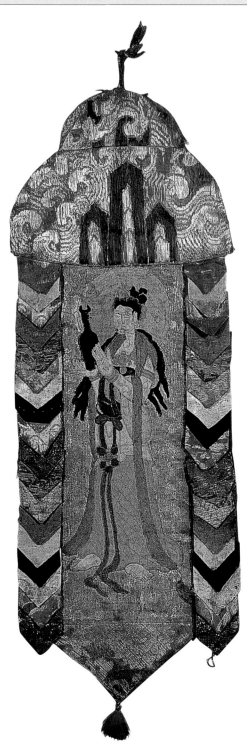

以女性形象為題材的繪畫作品也出現得很早，青海大通縣上孫家寨新石器彩陶盆上的人物形象，即為女性。經過千百年的遞嬗，至隋唐五代，仕女畫已成為一項專門的畫種，並出現了不少擅畫仕女畫的高手，如周昉、張萱、周文矩等。

宋代仕女畫朝世俗畫方向發展，描繪對象不限於後宮佳麗和名媛閨閣，

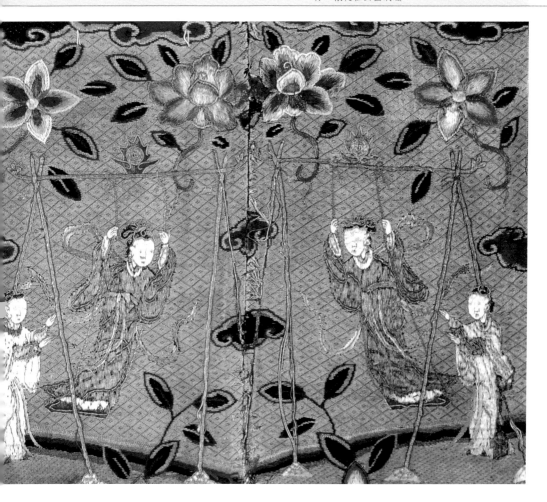

∨　明・鞦韆仕女圖刺繡

%	48	13	8	8
C	30	20	100	45
M	35	60	100	100
Y	65	85	70	100
K	0	0	65	15

諸如田戶村姑、漁家之婦、織女婢奴等社會下層的勞動婦女也可入畫。這種風氣直接影響到織繡,織繡品中的仕女形象,即包括了社會中的各個階層:有弈棋調琴的宮娥嬪妃,也有弄瓦執杵的村姑織婦;有觀花賞月的閒適夫人,也有幫傭當差的侍婢丫環。雖然各人身份不同,地位懸殊,但人物面目不分軒輊,身段儀態也大致相近,柔荑豐澤,靚妝倩服,體現了東方女性特有的風韻。

∨ 清 • 鳳穿牡丹仕女圖妝花緞

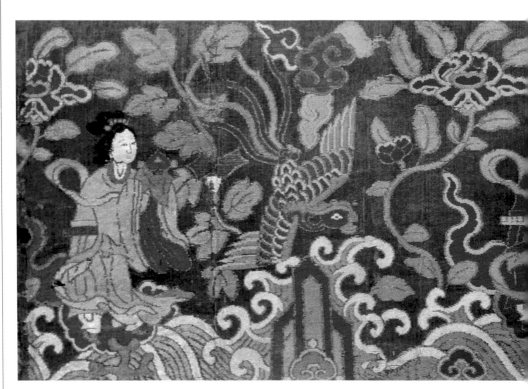

這是一幅妝花緞作品。裝花緞是一種重緯提花絲織物,為雲錦中最華麗、最具代表性的品種,其織造方法承繼了宋代緙絲技術,以通經斷緯、挖花盤織的妝彩技藝,在緞地上挖織出五色斑斕的圖紋。其地緯通常用通幅大梭織成,上面用多種顏色的小管梭交織顯花。受元代"納石失"影響,織工還在織物上加入捻金銀和片金銀線纙,使織物顯得華麗貴重。妝花緞在製作上要求很高,難度極大,有些複雜的圖像如人物、花鳥等從圖案設計到桃花結本、上機織造,往往經年方能完成。由於採用了挖花技術,妝花緞的用色不受限制,有些複雜的圖紋用色多達三、四十種,雖然畫面色彩豐富,色緯凸顯,給人以厚重之感,但織物本身卻柔軟輕薄,適合製作各類衣物。

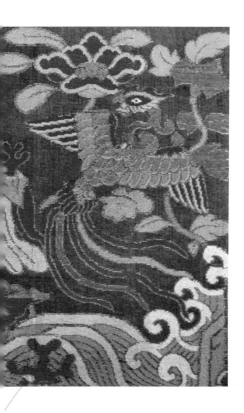

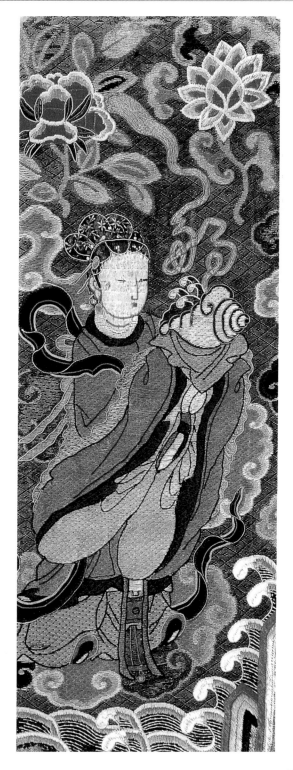

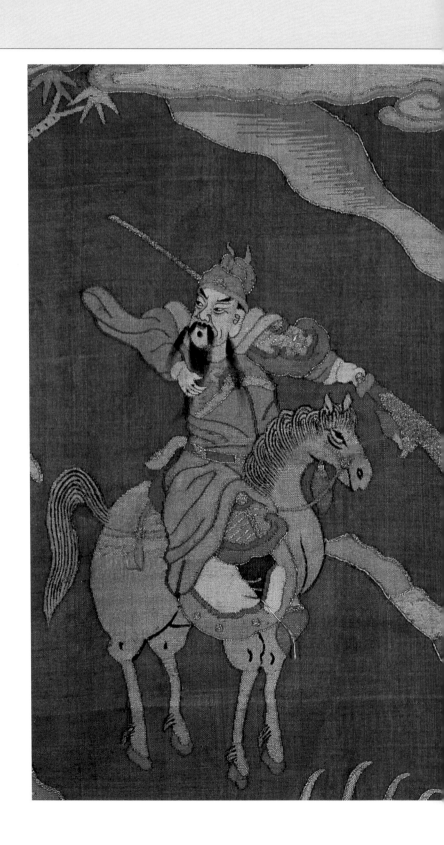

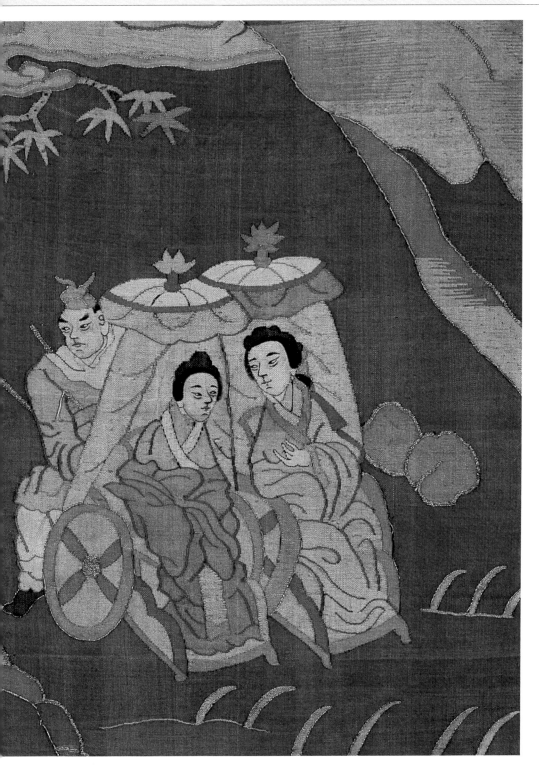

幾何人物

仕女

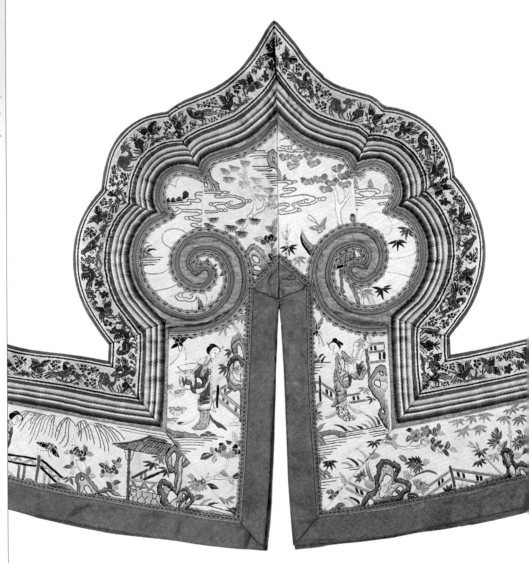

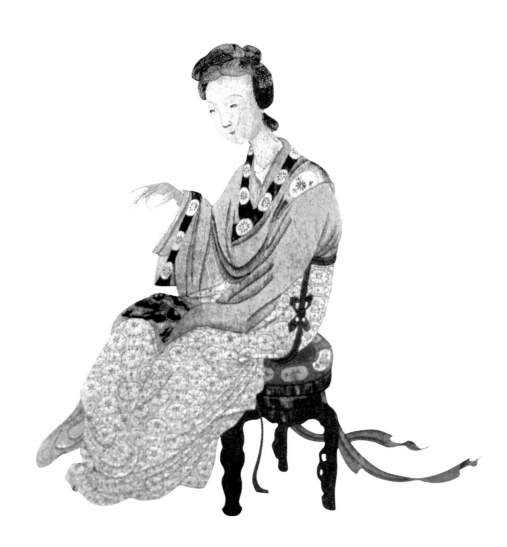

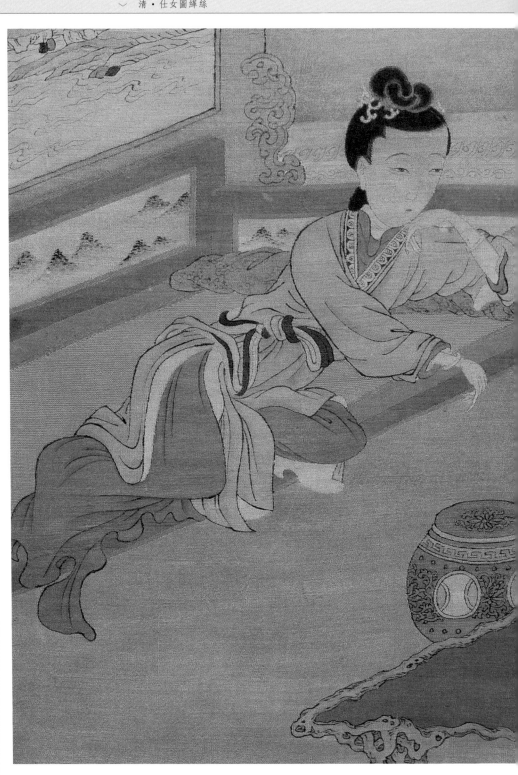

幾何人物

仕女

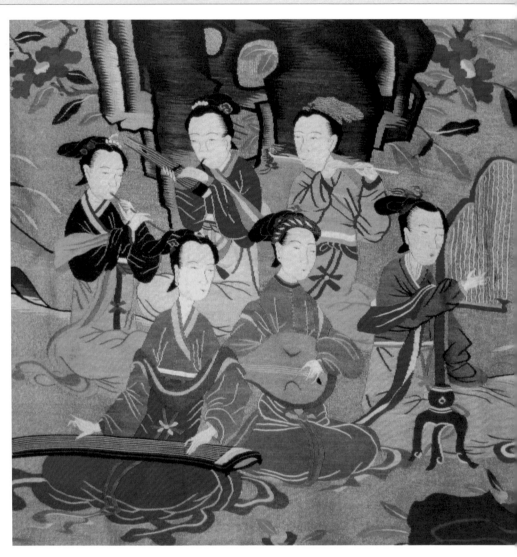

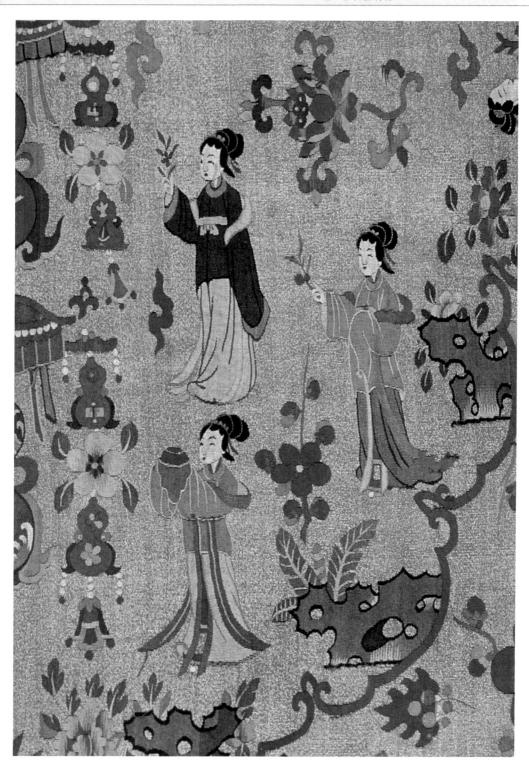

幾何人物

仕女

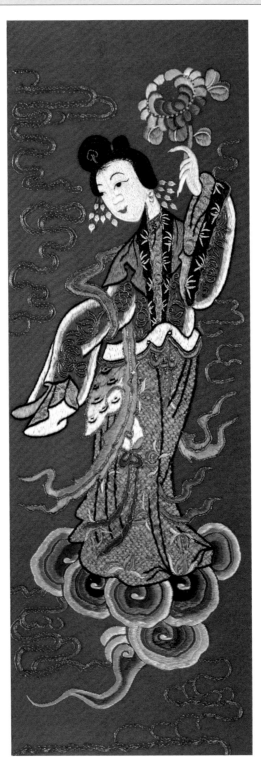

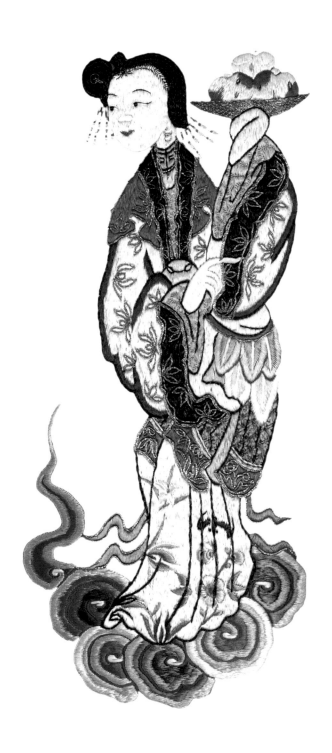

神仙是民間神話中的人物，相傳有非凡的神力，能超脫塵世，長生不老。中國的神仙隊伍十分龐大，其中部分來源於古代社會的原始宗教，部分則來源於民間傳説。

一般認為與天俱來、主宰天上人間至高無上的權力者為神，如三清、四御等；而由凡人修煉得道、逍遙自在、雲遊八方者為仙，如關公、八仙

∨ 宋‧八仙慶壽圖緙絲

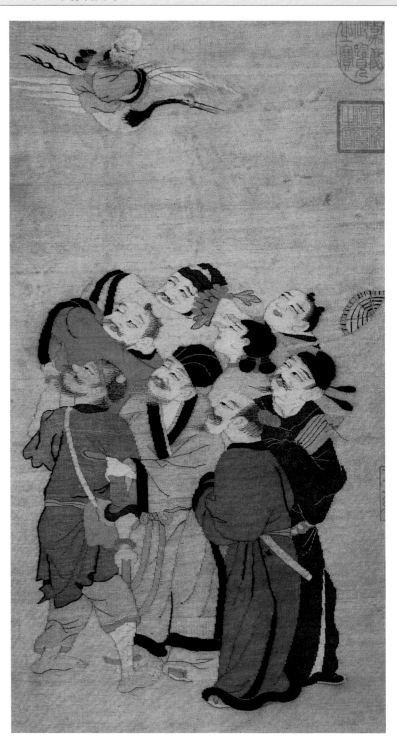

等。傳統錦繡中的神仙，大多為後者，因此也稱"仙人"。常見者有年輕美麗、憐惜民情、棄家修道而成仙的麻姑；蓮花化身、手持法輪、大鬧東海的哪吒；彼此相愛，被王母娘娘貶為天各一方而每年只能在鵲橋相會一次的牛郎和織女；兄弟倆共愛慕一女子，但最後互相謙讓，分別出家為僧的寒山、拾得（和合二仙）；深受漢武帝寵倖、無事不曉並三次

〜　清・八仙迎壽圖緙絲

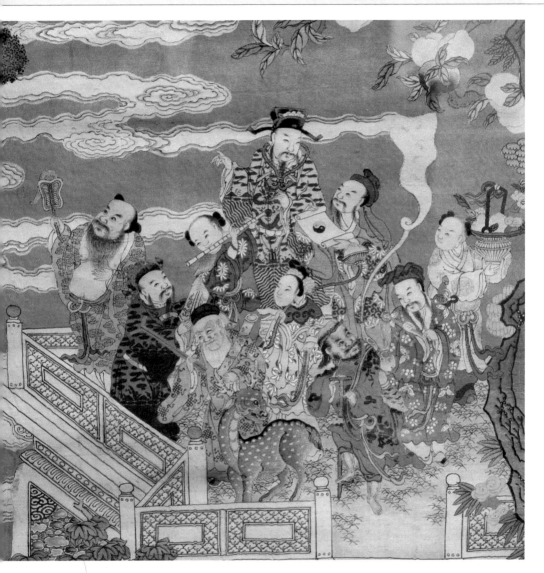

八仙故事早在唐代已在民間流傳，宋金時期的磚雕石刻上也常見他們的身影，不過所指八位仙人姓名尚不固定。至明吳元泰《八仙出處東遊記傳》始將八仙確定為漢鍾離、張果老、呂洞賓、鐵拐李、韓湘子、曹國舅、藍采和、何仙姑。這八位仙人均為凡人得道，個性和百姓比較接近，分別代表着現實生活中男女老幼富貴貧賤八類人物。他們居住在蓬萊仙島，懲惡揚善、濟世扶貧、功德無量，深受人們敬仰。他們的形象可以通過服飾和手持的法物辨認，如執寶扇者為漢鍾離；打魚鼓者為張果老；握寶劍者為呂洞賓；背葫蘆者為鐵拐李；提花籃者為韓湘子；持陰陽板者為曹國舅；吹簫笛者為藍采和；托蓮花者為何仙姑。

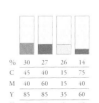

%	30	27	26	14
C	45	40	15	75
M	40	60	15	40
Y	85	85	35	60
K	5	10	0	15

偷得西王母仙桃的東方朔以及鐵拐李、漢鍾離、張果老、何仙姑、藍采和、呂洞賓、韓湘子、曹國舅八位由凡人修煉成仙、各顯神通的仙人等。在絲織品上繡織這些仙人形象，既表示了對神仙的信仰崇拜，同時還反映了人們對愛情、友誼、健康、長壽的嚮往。如以和合二仙寓意和諧友愛，以牛郎織女寓意忠貞相愛；以東方朔偷桃寓意長生不老等。

〉 清・八仙迎壽圖緙絲

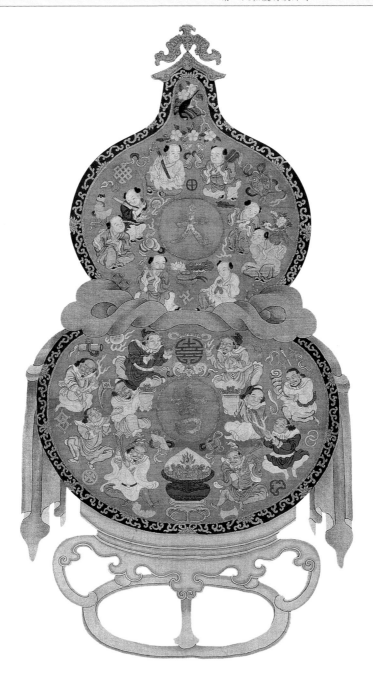

〜 清・八仙慶壽圖緙絲

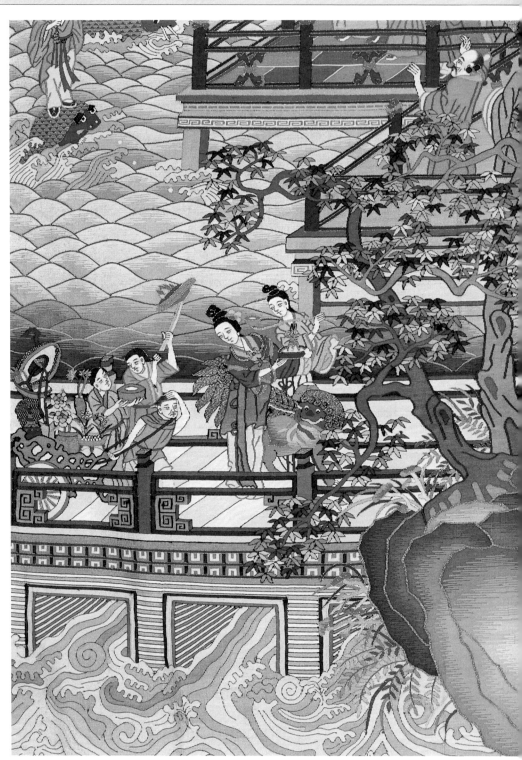

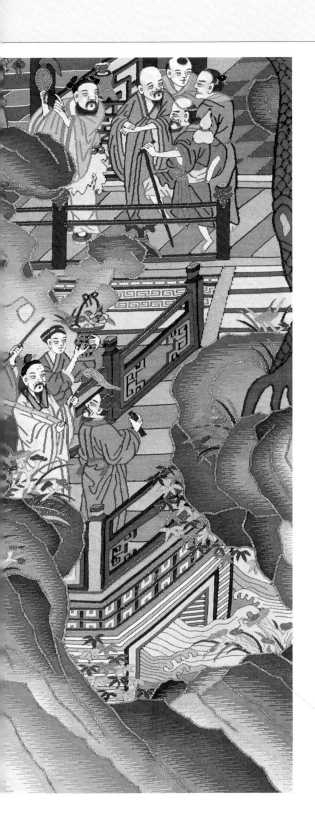

八仙慶壽也是民間織繡中常見的裝飾題材。相傳每年農曆三月初三，八位仙人都會共赴瑤池，為西王母慶壽，這八位仙人過海時都不用舟船，各懷法術。畫面中的八仙從四面八方匯聚瑤台，各執法器，虔誠地等待西王母的降臨。有些作品的上端，還織繡西王母騎鳳從雲端飄然而下參加盛會；也有一些作品不出現西王母，改為壽星騎鶴，與八仙一起共慶西王母生日，吉祥寓意完全相同。這類作品多用作祝壽的壽幛壽屏，前者用於女性，後者則用於男性。

%	28	25	12	11
C	95	40	45	75
M	70	25	55	35
Y	35	25	55	20
K	10	0	0	0

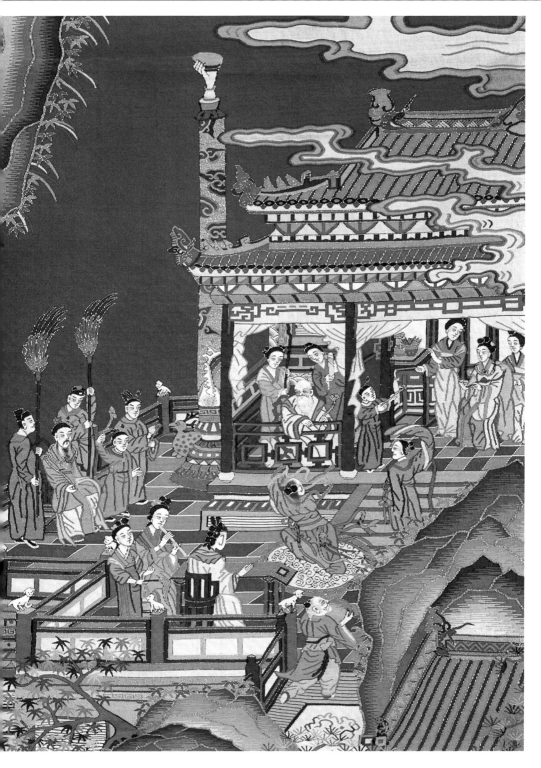

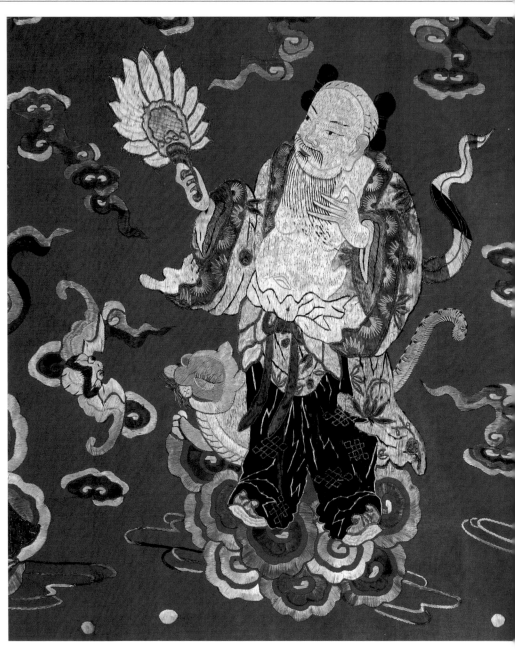

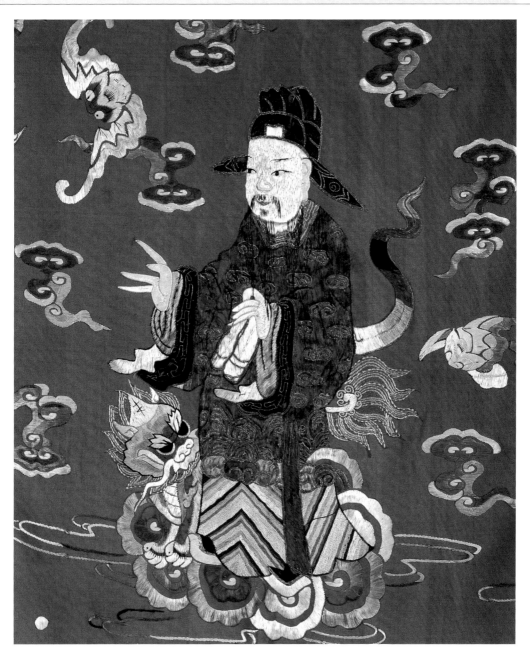

幾何人物

神仙

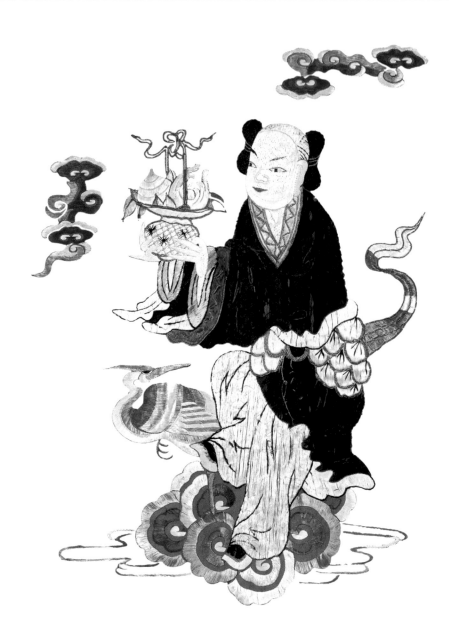

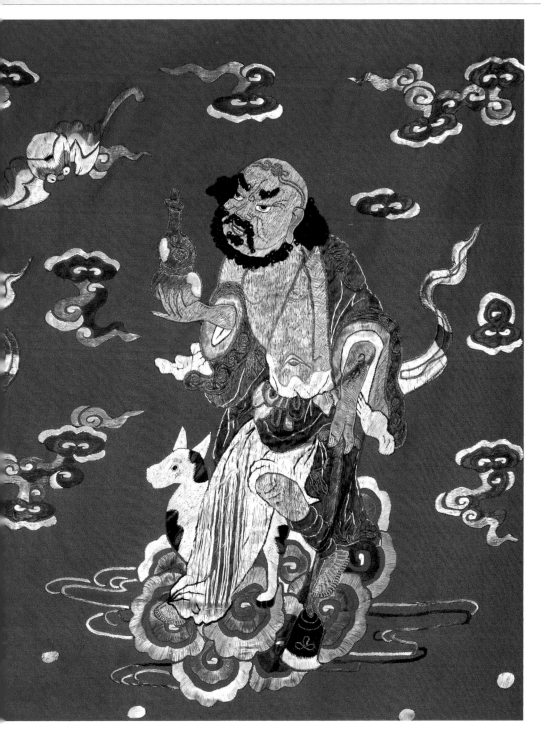

〜 清・八仙人物張果老刺繡

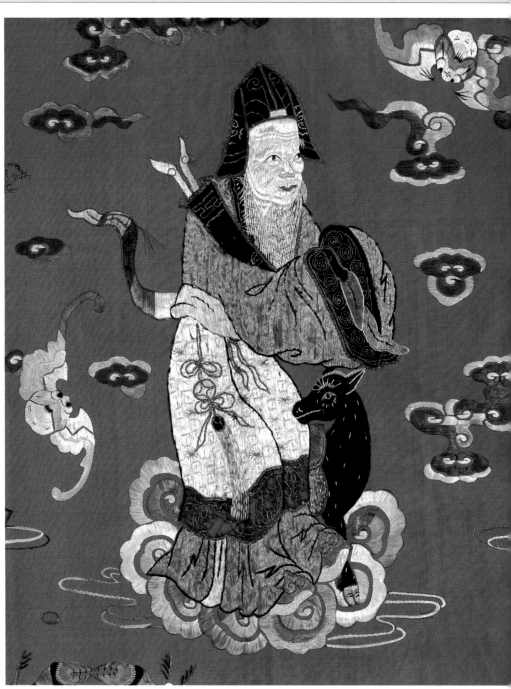

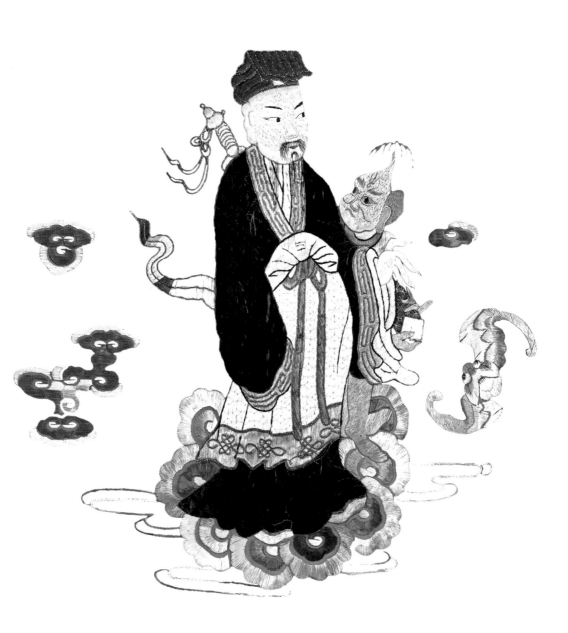

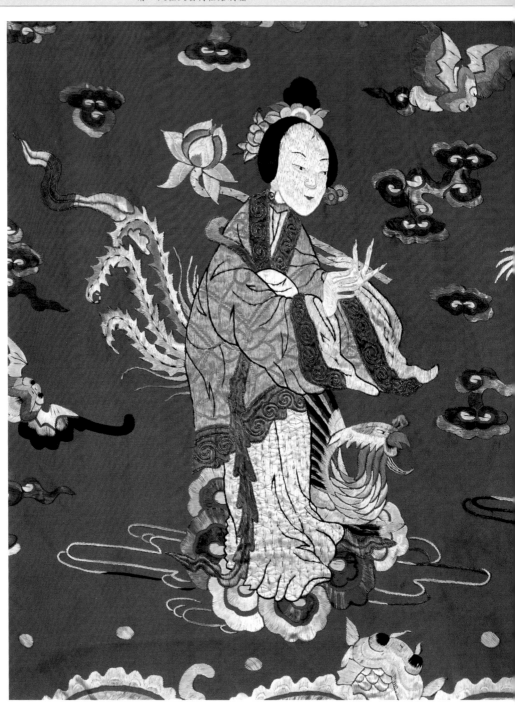

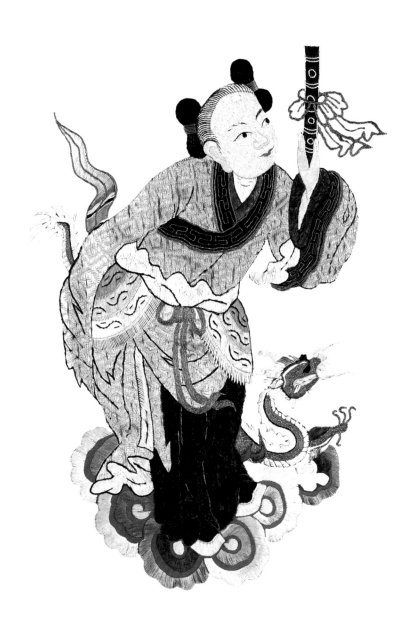

〜 清・西王母乘鳳圖緙絲

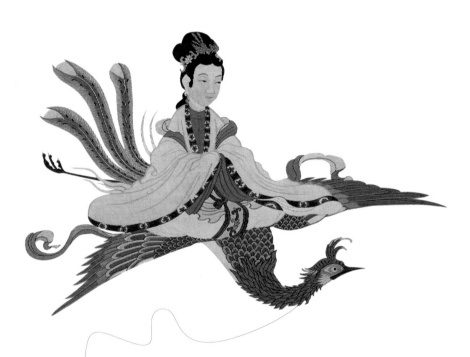

西王母又稱金母、瑤池生母或王母娘娘，她是中國神話中的女性神祇。在《山海經》裏她被說成是一個半人半獸的怪物，生着虎齒，長着尾巴，與動物穴處。東漢以後漸漸被道界推崇為尊敬的女神，容貌形象也變得雍容華貴、慈祥可愛。據說她仙居於崑崙山的瑤池聖境，境內有三千年開花、三千年結果的蟠桃，食之長生不老。農曆三月初三是西王母的生日，每到這天，她都要在瑤台設蟠桃會，各路神仙紛紛前來為其祝壽。這一熱鬧的場面常被織繡在各種祝壽用物中。畫面上的西王母容貌艷麗，神情端莊，身上穿着華服，有的還戴着鳳冠，騎着彩鳳，從祥雲中徐徐降臨。也有將西王母織繡成老嫗狀者，乘着鳳輦或鹿輿，由眾仙女護送赴會。

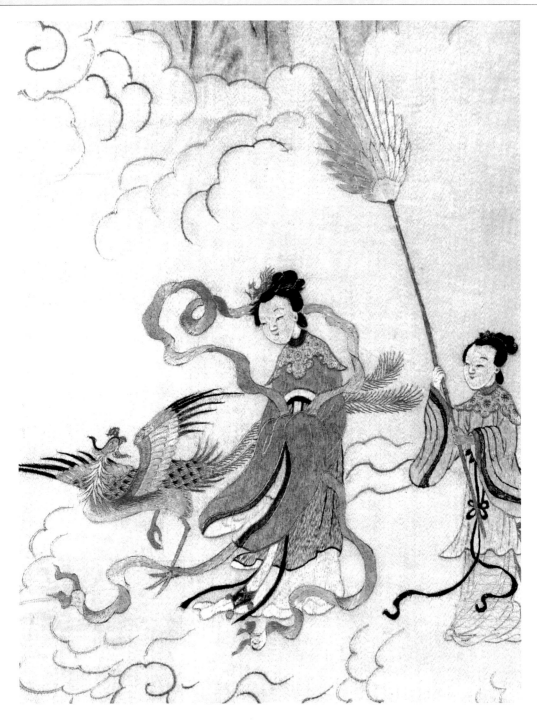

清 • 西王母騎鳳圖緙絲

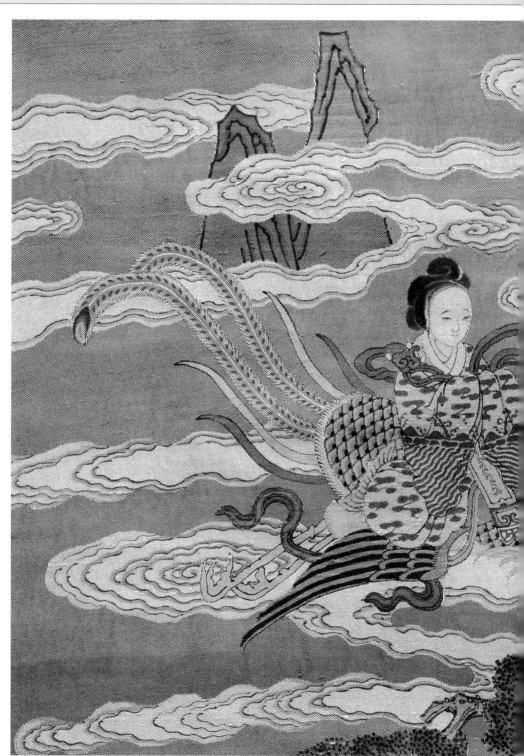

清 • 西王母乘輿圖刺繡

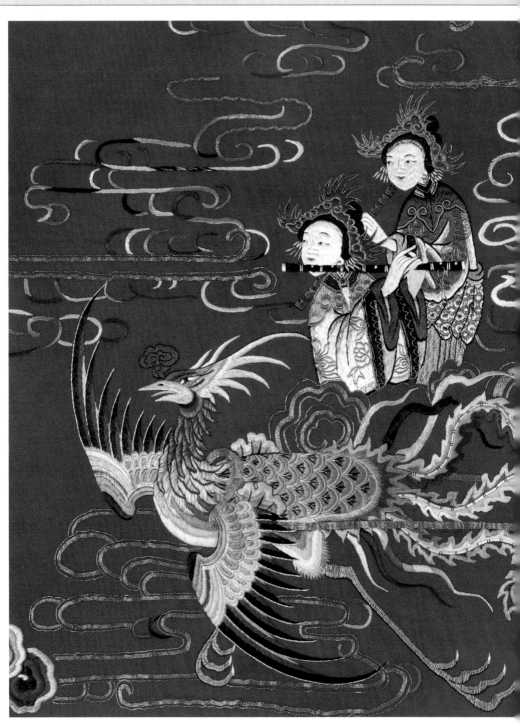

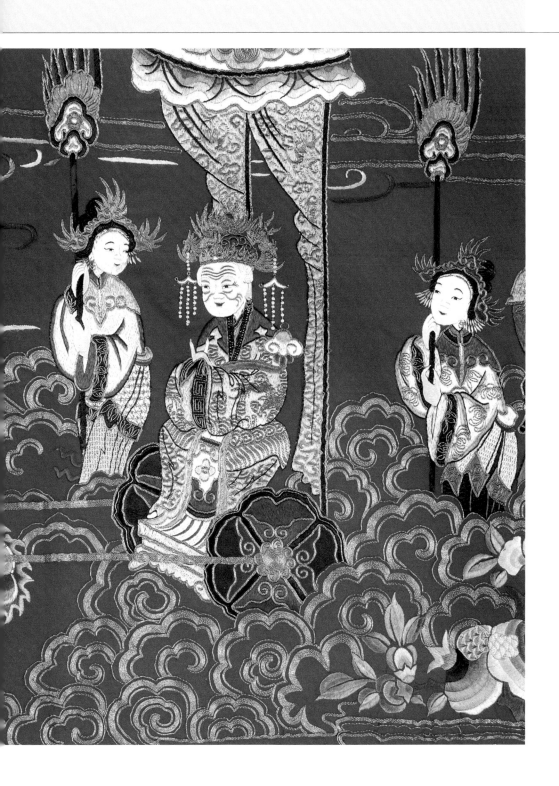

清・西王母乘輿圖刺繡

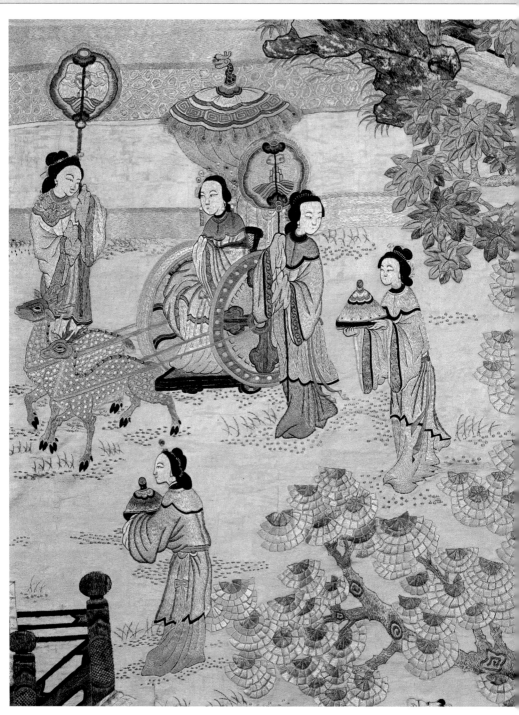

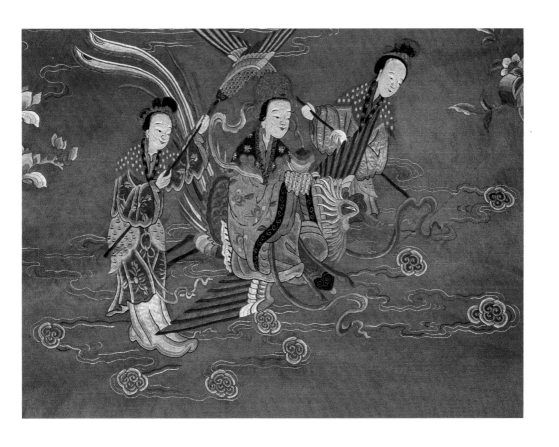

幾何人物

神仙

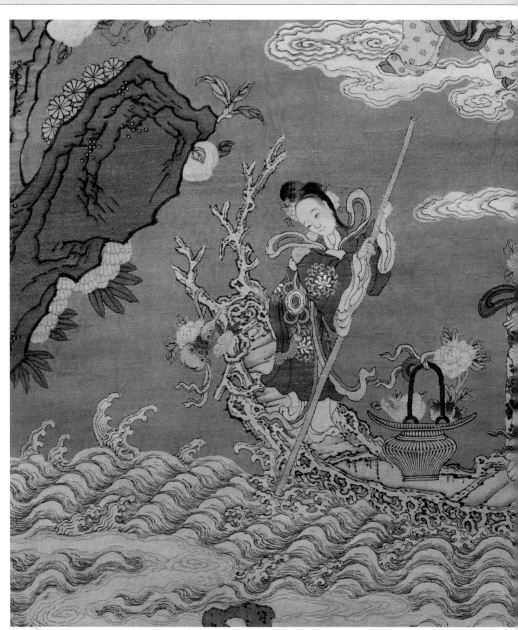

"麻姑獻壽"的神話在民間流傳甚廣。相傳麻姑之父為人嚴酷,常剋扣工役。麻姑有惜民之心,假作雞鳴,群雞相效而啼,眾工役得以休養生息。其父知後欲鞭打之,麻姑逃遁山中,巧遇西王母,王母了解事情始末後,對其大加讚賞,乃助其成仙。麻姑在山中用清泉釀造靈芝酒,積十三年而成。農曆三月初三那天為西王母壽辰,是日,八方神仙,四海龍王及天上仙女都趕赴蟠桃會為之祝壽,麻姑帶着靈芝酒前往瑤台為王母祝壽,王母大喜,封麻姑為虛寂沖應真人。民間常以此為裝飾題材,織繡麻姑形象的作品多用於祝壽。

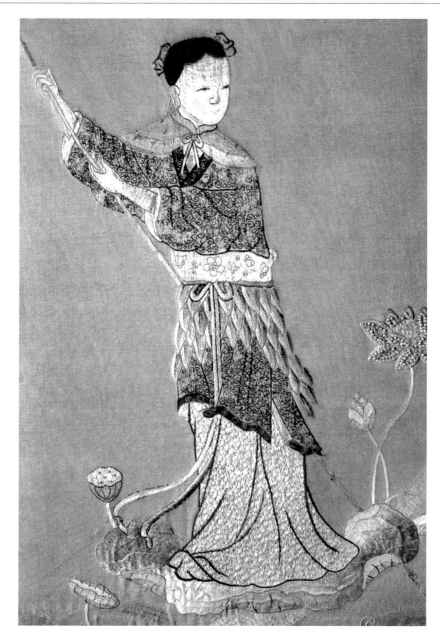

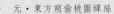
幾何人物

神仙

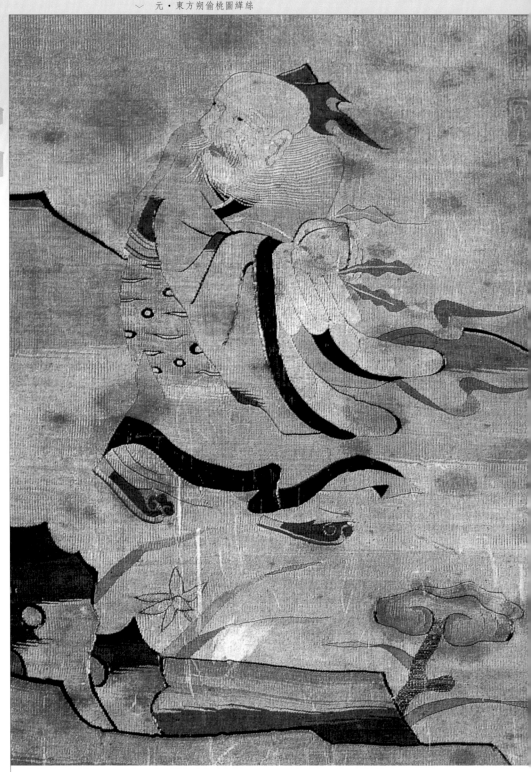

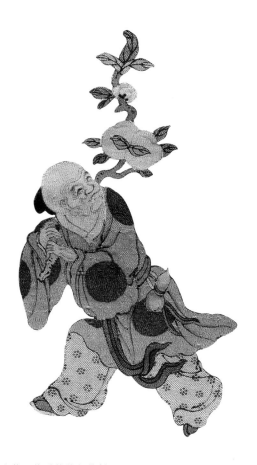

畫面表現東方朔在瑤池偷得仙桃後迅步疾走之態。他手持偷得的蟠桃，回首環顧，面露竊喜。畫面下方襯以水仙、靈芝和竹石，寓意"芝仙祝壽"。整幅作品以藍色為主調，配以月白、淺灰及石青，運用平緙、木梳戧等緙織技法精心緙成，組織細膩，設色高雅，氣韻生動。東方朔在歷史上真有其人。據《漢書 • 東方朔傳》記載：漢武帝即位，徵召天下賢良有才之士，東方朔上書自薦，得以錄用，任常侍郎、太中大夫等職。他性格詼諧，滑稽多智，且言詞敏捷，常在武帝前談話取樂，然不辱使命，對朝廷政治得失、民生國計能直言切諫，後人對其高風亮節倍加稱讚。司馬遷稱其為"滑稽之雄"；顏真卿將其事跡書寫刻碑。民間則流傳着許多關於他的傳說，"東方朔偷桃"為其中之一。據說東方朔長期得不到武帝重用，便憤然棄職，四處飄泊。一日行至瑤池，恰遇西王母開蟠桃會慶祝壽辰，東方朔偷吃了仙桃，被守護神捉拿押見王母，他以幽默滑稽之語申辯，得到王母的諒解，且獲贈長生不老仙酒。這幅緙絲作品即取材於東方朔偷桃的典故。

神仙

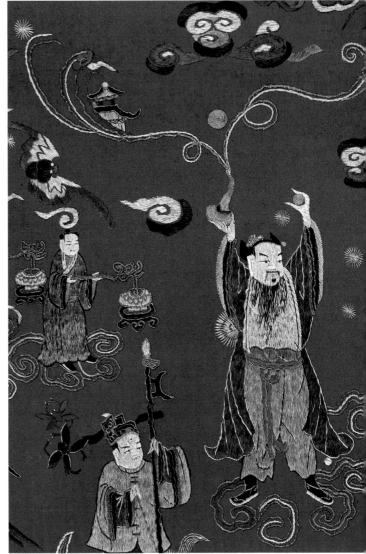

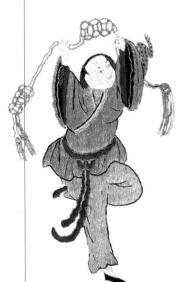

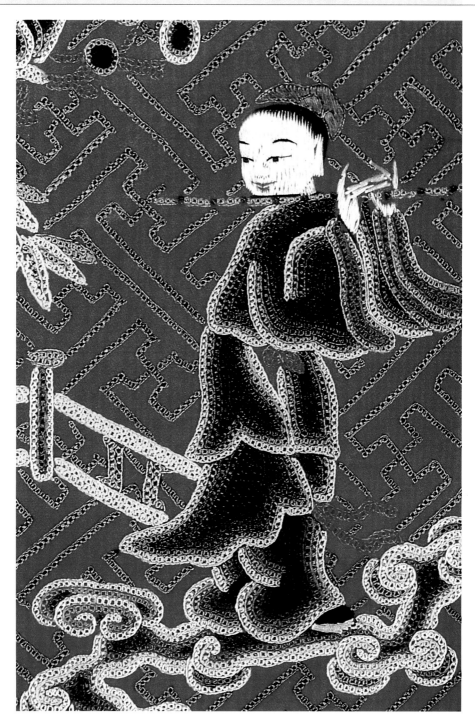

〜 元・仙人騎驢圖刺繡

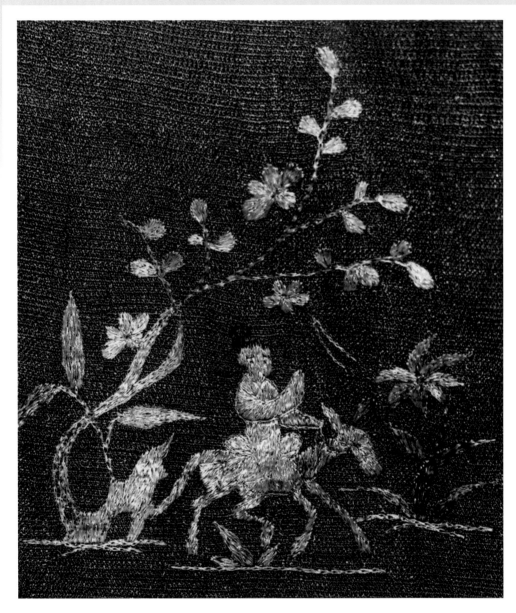

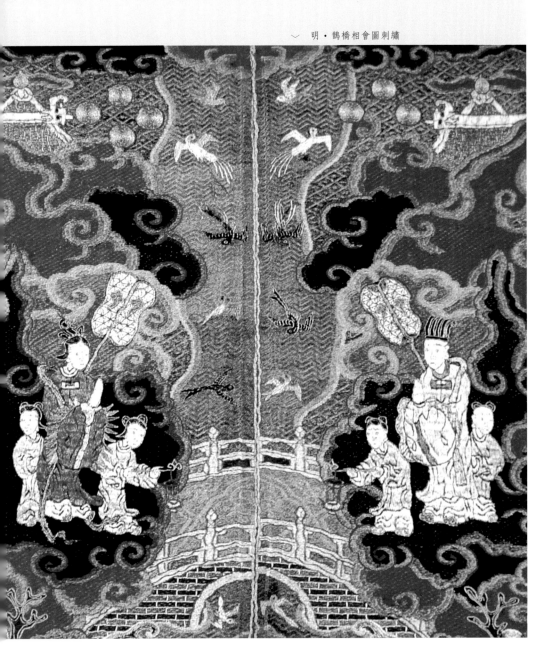

%	21	17	15	14
C	55	90	20	20
M	55	90	95	15
Y	75	80	100	40
K	5	75	0	0

金剛力士

金剛一詞來自梵語，原意為剛強、堅固、銳利。力士通常指武士力人。佛教上特將手執金剛杵守護佛法的天神稱之為"金剛力士"。

金剛力士的造像一如武將：頭戴兜鍪，身披鎧甲，手持劍戟兵器。這種人物形象在傳統織繡品中也有反映，除佛堂用物外，還見於民間陳設用

金剛力士

∨ 明·武士圖刺繡

這件繡品出自明代露香園顧氏家族之手，為《十六應真圖冊》中的一幅。據明代畫家丁雲鵬所繪《羅漢圖冊》為藍本刺繡而成。十六應真即十六羅漢，是小乘佛教修得最高果位者，他們按照佛陀臨涅槃時的重託，常住世間，遊化說法，普渡眾生。這幅畫面中的武士為羅漢身邊的護法者，他頭戴盔帽，身穿鎧甲，手持法器，神情淡定。畫面以線描圖形式呈現，所有圖像均採用由黑至白、深淺不一的絲線繡成，運用不同的針法，如旋針、滾針、接針、釘針、齊針等，表現人物和景物的不同形態和質地。人物刻畫細緻入微，出神入化；景物勾勒嚴謹準確，一絲不苟。

品，有些作品還帶有故事情節。

居室之中懸掛金剛力士之像，有祛邪避災、迎祥納福之吉祥寓意。

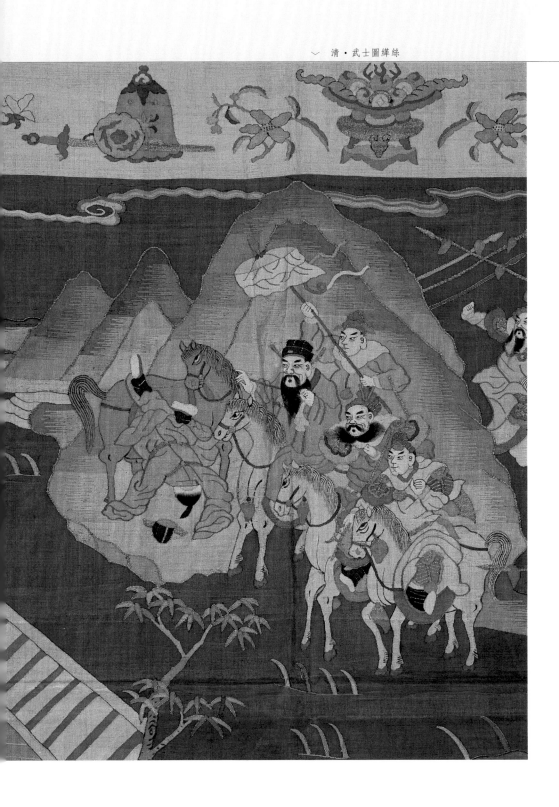

﹀ 清·武士圖緙絲

幾何人物

金剛力士

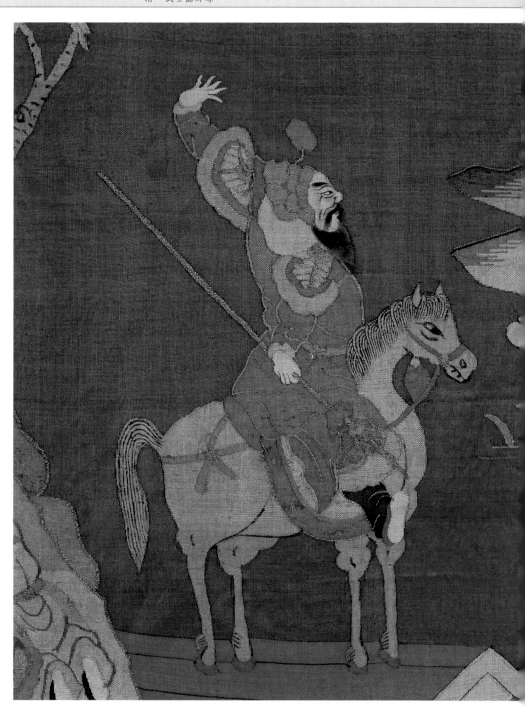

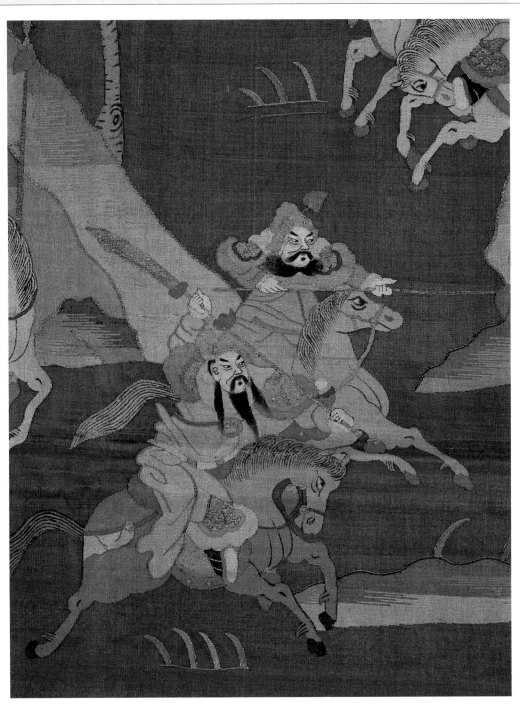

幾何人物

金剛力士

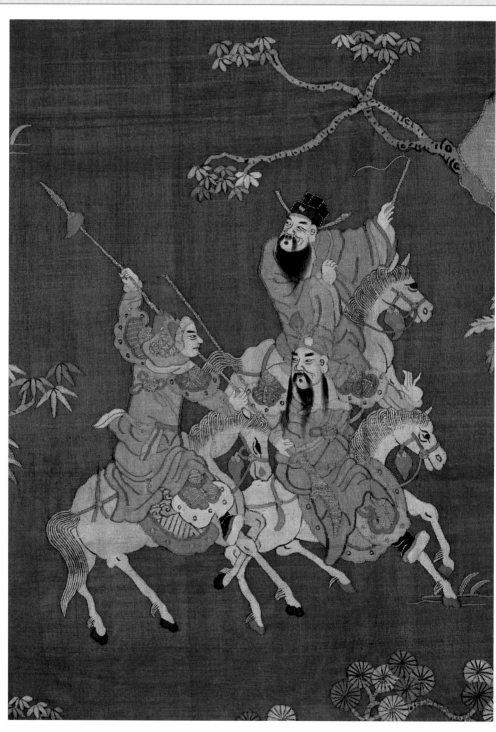

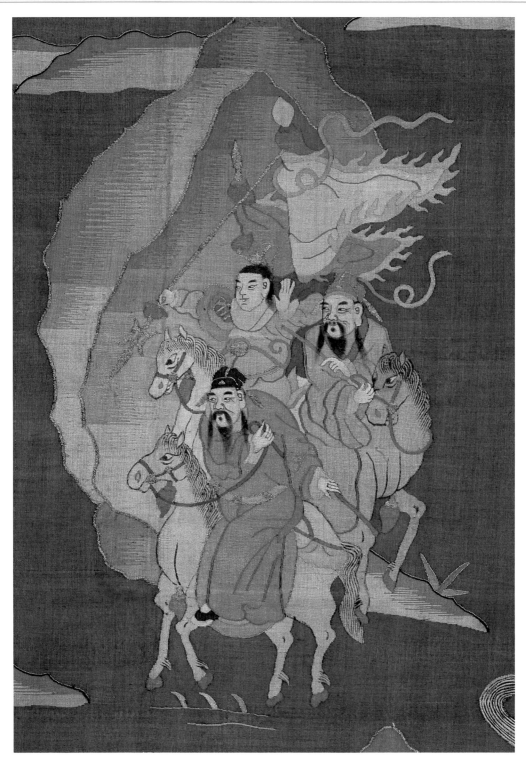

幾何人物

金剛力士

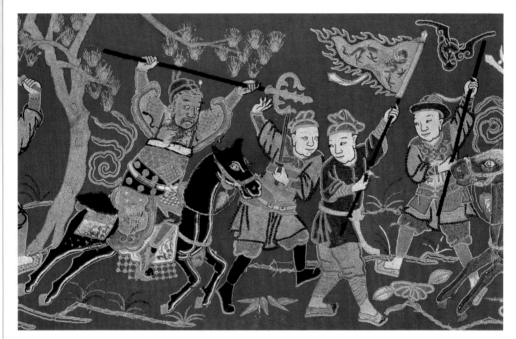

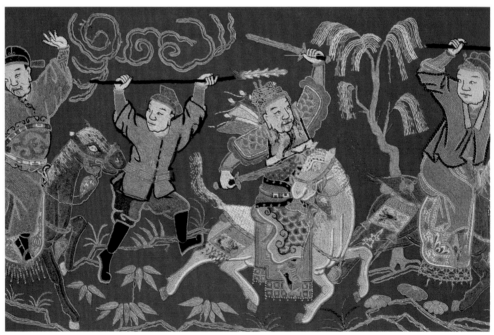

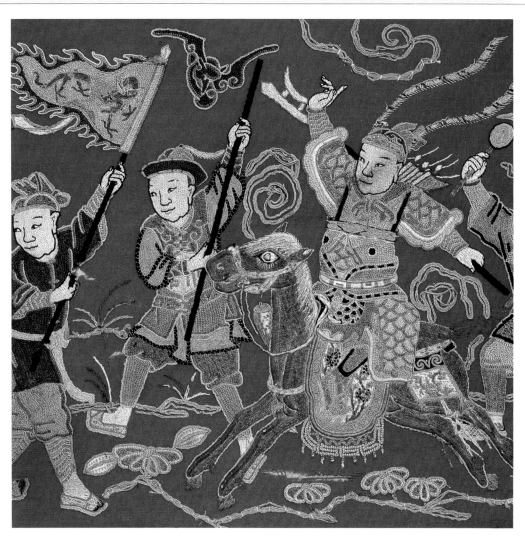

﹀ 清・武士圖刺繡

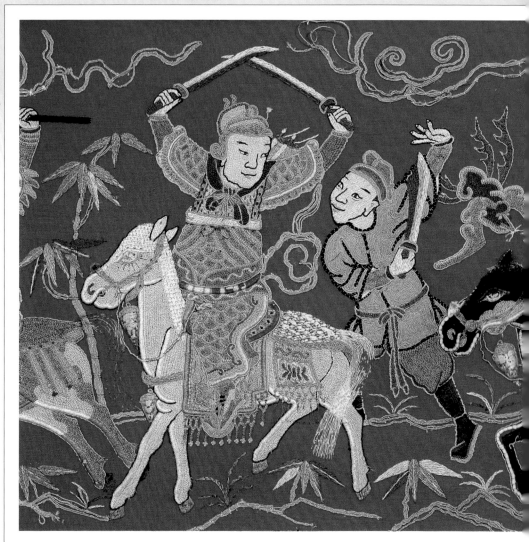

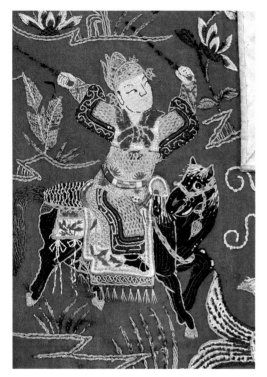
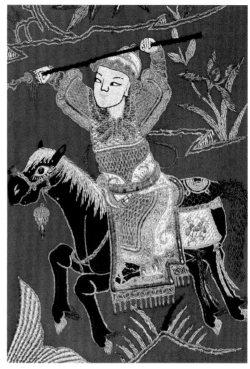
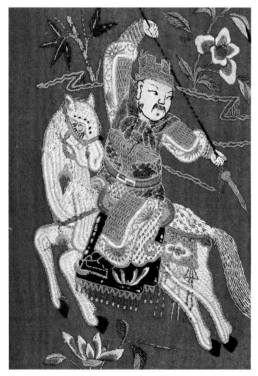
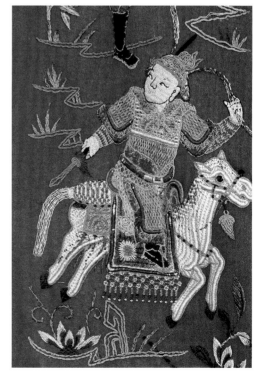

金剛力士

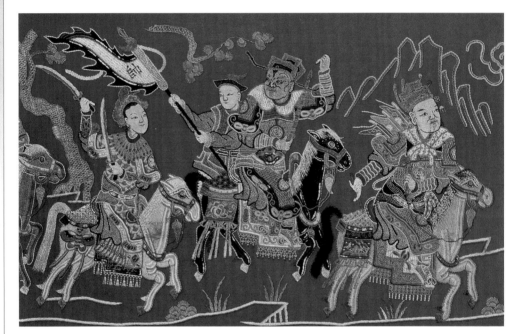

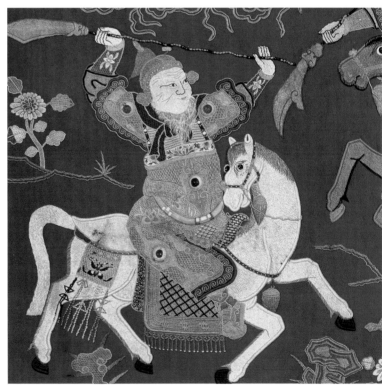

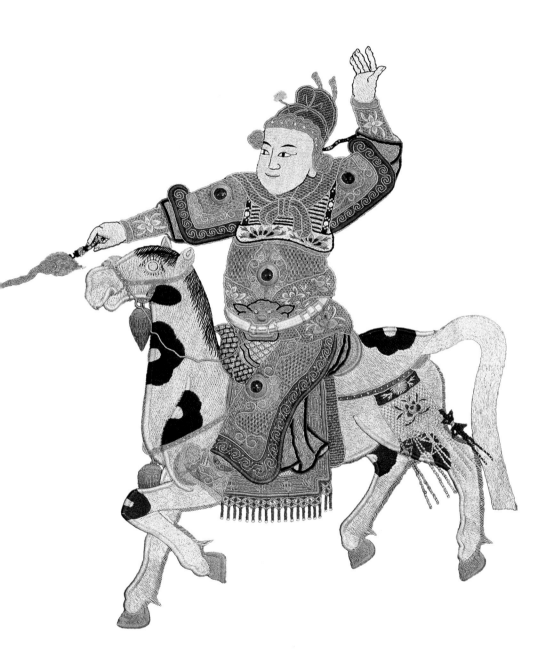

幾何人物

金剛力士

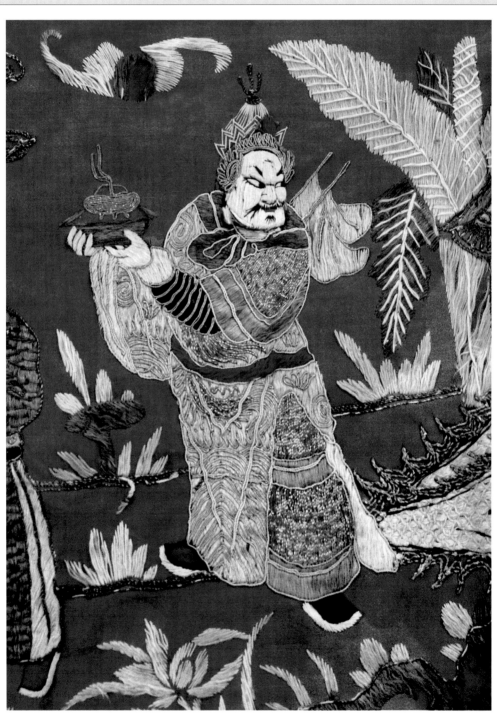

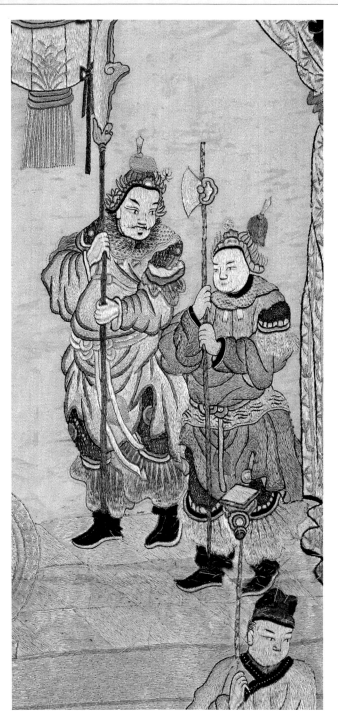

幾何人物

金剛力士

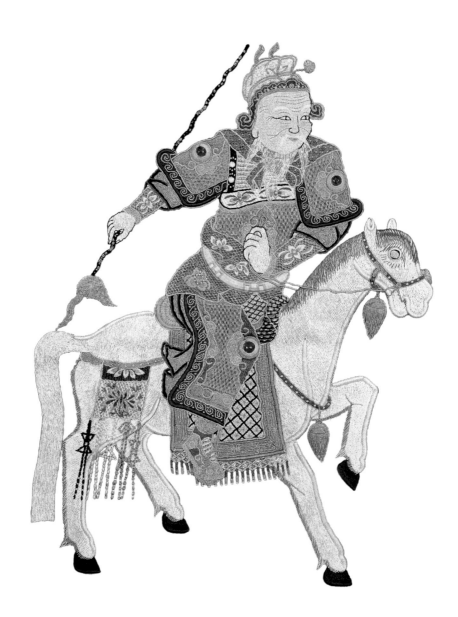

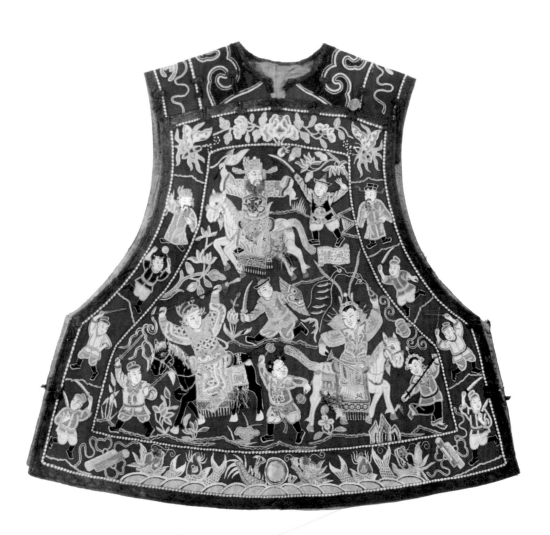

古人喜將武士爭戰類紋樣織繡在婦女及兒童的內衣上，謂
之"避兵"，有祛病防災、祈祥納福之寓意。

騎士狩獵

狩獵和採擷是上古社會人們獲取生活資源的主要途徑，畜牧業出現後，狩獵則變成人們練兵習武的一種方式。

以狩獵為題材的織繡紋樣早在戰國時期即已經出現，湖北江陵馬山楚墓即出土有完整的狩獵紋絲縧，畫面中的獵人頭戴兜鍪，或駕馭馬車，或

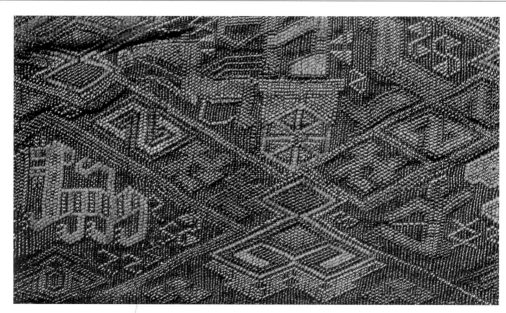

﹀ 戰國・狩獵紋織錦　　﹀ 北朝・騎士狩獵紋織錦

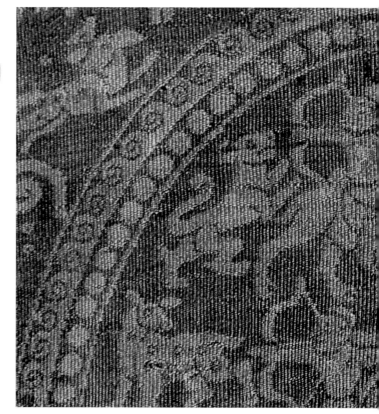

這條絲縧以土黃、藍、紅棕三種顏色的緯線起花，深棕色為地，花紋由四個菱形排成上下兩行，上行右方為二人乘車追逐獵物。車上的畸、廂、輪、轂、幅等清晰可辨。車廂外側後部為一跽坐御者，頭戴兜鍪，著藍色服，繫紅棕色腰帶，手前伸，作馭馬狀；內側一人立乘，著土黃色衣，右手張弓，左手射箭。車後有飄動的旌旗。在左上方菱形中部，有菱形山丘，山丘前有一隻倉皇逃命的奔鹿；山丘之後，則有一隻中箭倒地的野獸。在下行的兩個菱形中，均織有武士搏獸圖形：右下為武士搏虎，左下為武士搏豹。在幅寬只有 6.8 厘米的絲縧上，織造出如此生動複雜的圖紋，足以反映當時絲織工藝的進步。此圖是其中的一個局部。

張弓舞劍，作追逐獵物狀；被追逐捕獵的動物有麋鹿、猛虎等。漢代以後這一題材得到更廣泛的運用，出土和傳世文物相當豐富。與早期紋樣不同的是，漢代以後織繡品中的獵人多跨騎在馬上，作騎士形象。

唐·騎士狩獵紋織錦

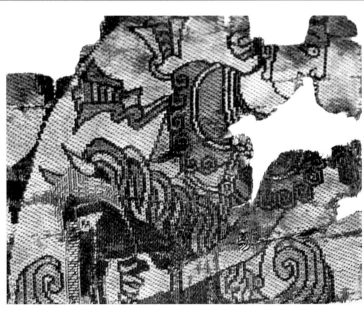

騎士狩獵

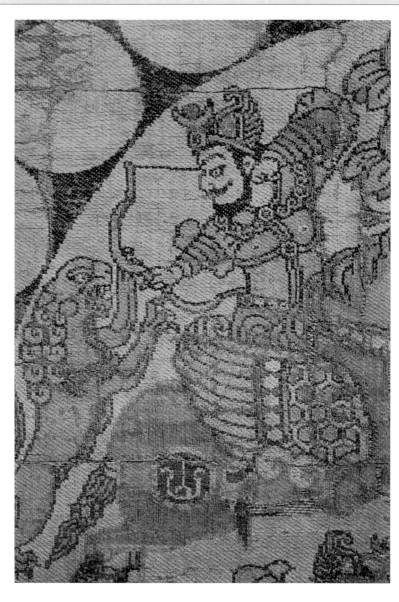

%	36	22	18	16
C	15	35	65	70
M	25	30	15	45
Y	55	80	60	45
K	5	20	15	75

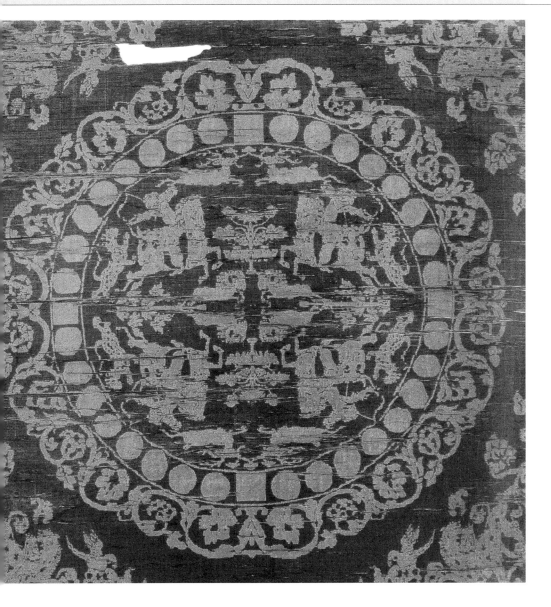

幾何人物

騎士狩獵

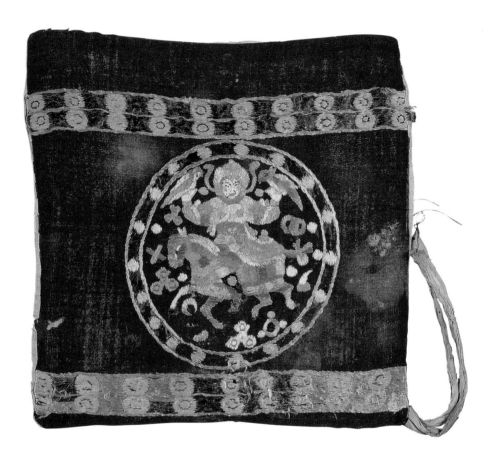

%	56	33	6	5
C	40	15	85	15
M	90	25	70	55
Y	95	70	80	95
K	20	0	45	0

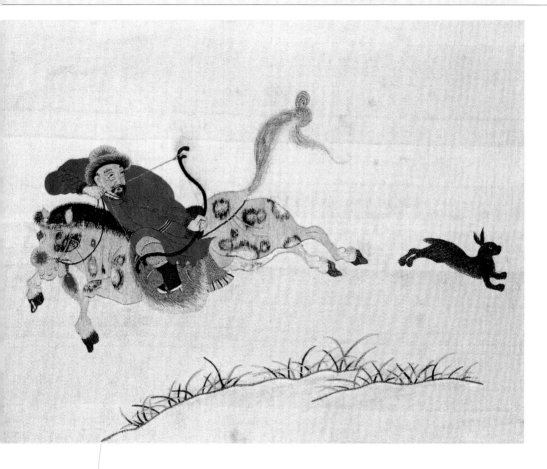

這是一幅以寫實手法繡出的作品,出自於明代閨閣,估計是顧氏家族的高手。畫面呈現的是北方民族冬季狩獵的場景:一男子頭戴翻簷暖帽,身穿紅色圓領窄袖大袍,腰繫革帶,腳蹬高勒皮靴,騎着駿馬,張弓鈎弦,正準備對着倉皇奔逃的灰兔射箭。在長寬不過 25 厘米的畫幅中,鋪設了如此壯闊的場面,對刺繡技藝提出了苛刻的要求。作品中運用的針法有齊針、纏針、釘針、施毛針等,人物的眉毛、鬍鬚和馬鬃、馬尾等細緻之處則用畫筆添繪,作品造型生動,敷色高雅,針法嫻熟,代表了明代閨閣繡的至高水平。

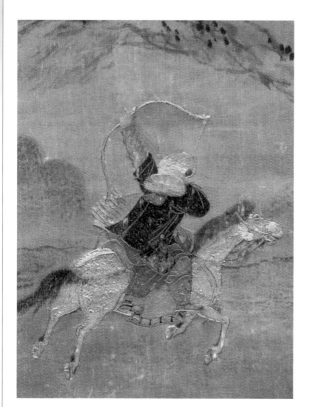

幾何人物

騎士狩獵

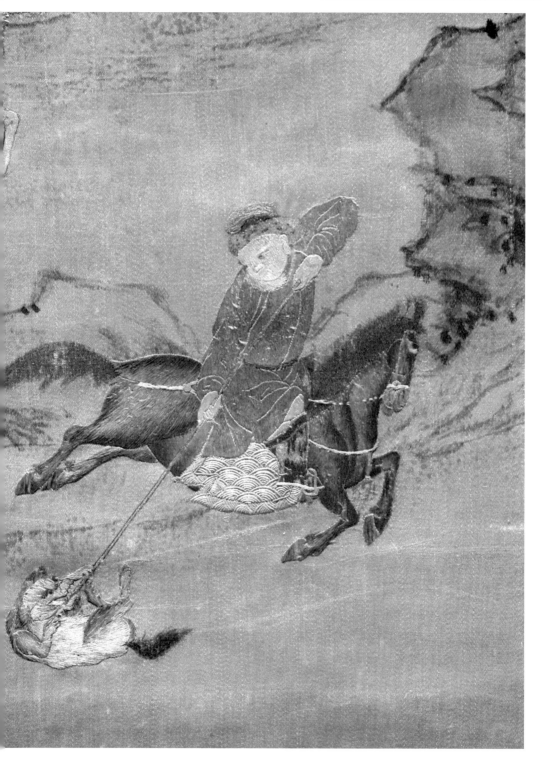

戲文

宋代以後，戲曲演出日益繁榮，小說創作也非常活躍，相繼出現了《西廂記》、《水滸傳》、《三國演義》、《西遊記》、《紅樓夢》等一系列頗受人們歡迎的作品。明清之際，各地方戲種滋生，諸腔紛呈，以至在清代中後期形成了全國最大的劇種——京劇。而流行於各地的地方戲，仍以其豐富多彩的形式，濃郁的地方特色吸引着廣大的觀眾。

◯ 清·戲文人物圖刺繡

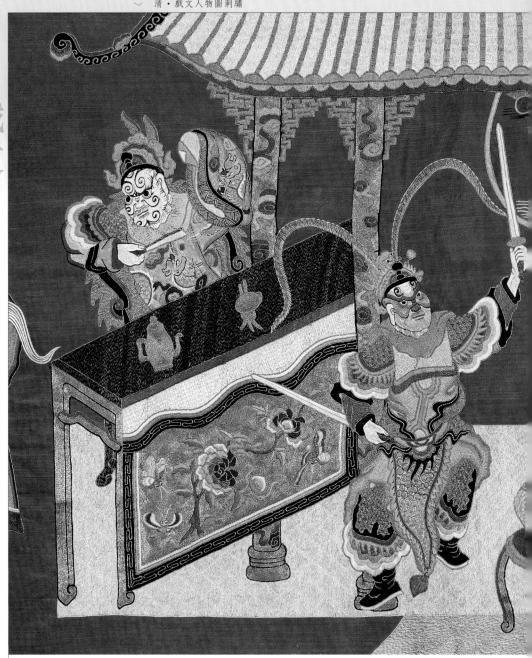

為了表示對劇中人物的崇敬，人們常常將戲文人物用於織繡。在大幅作品如掛軸、屏風中，往往有較大場景，生、旦、淨、末一應俱全，有些還可看出劇目；小件繡品如雲肩、衣邊等，人物、道具和背景的處理則比較簡單，有些並不反映具體戲目，僅用於裝飾。

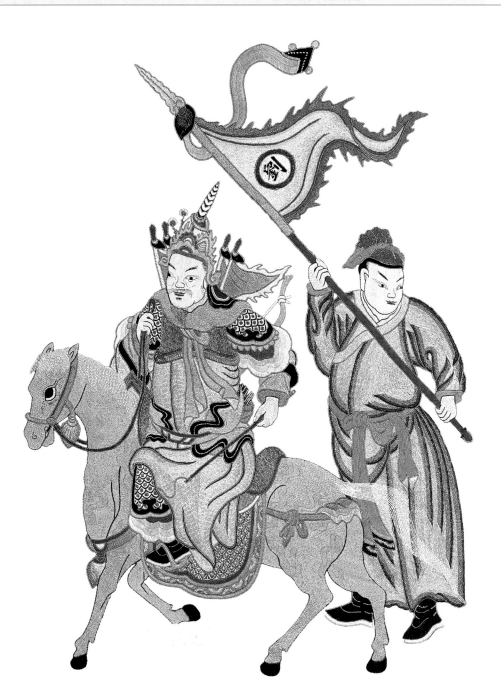

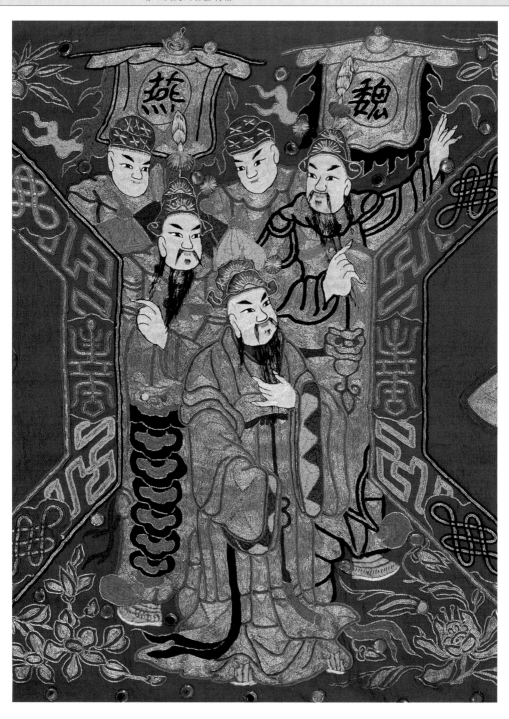

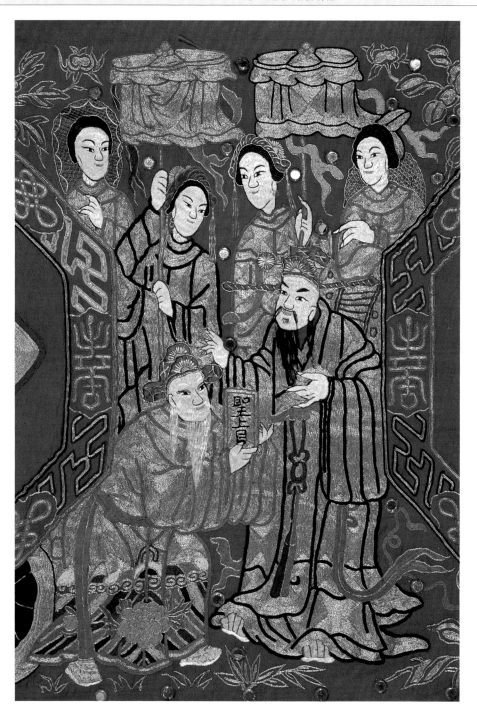

幾何人物

戲文

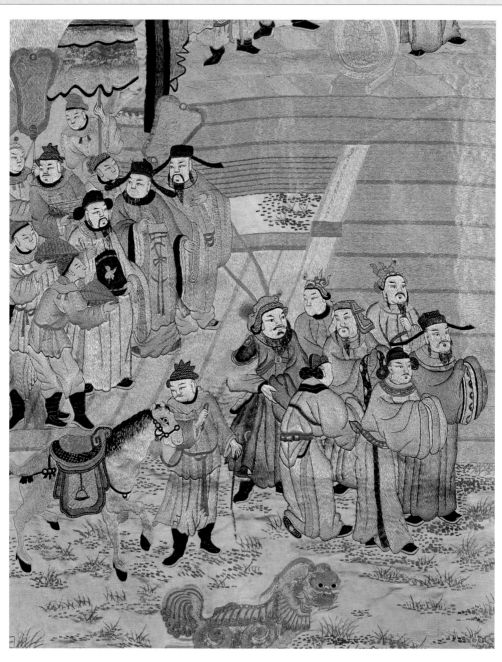

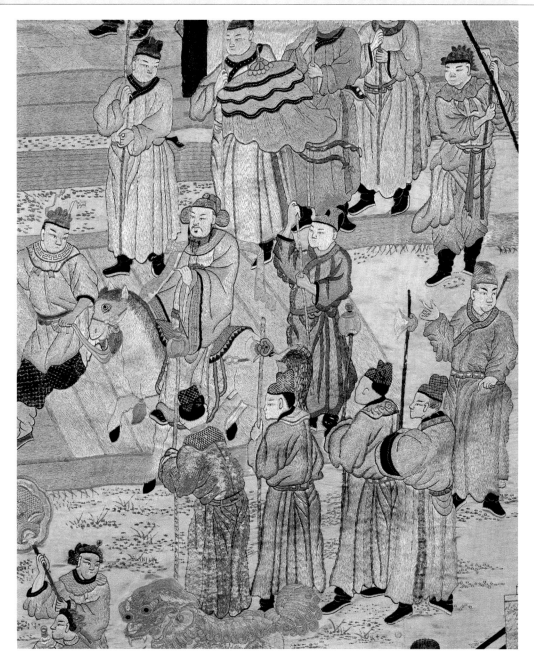

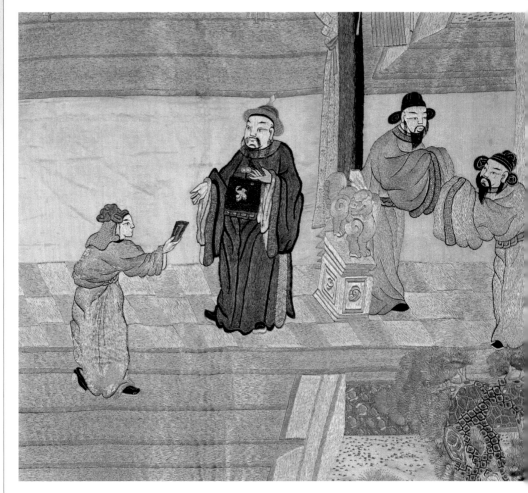

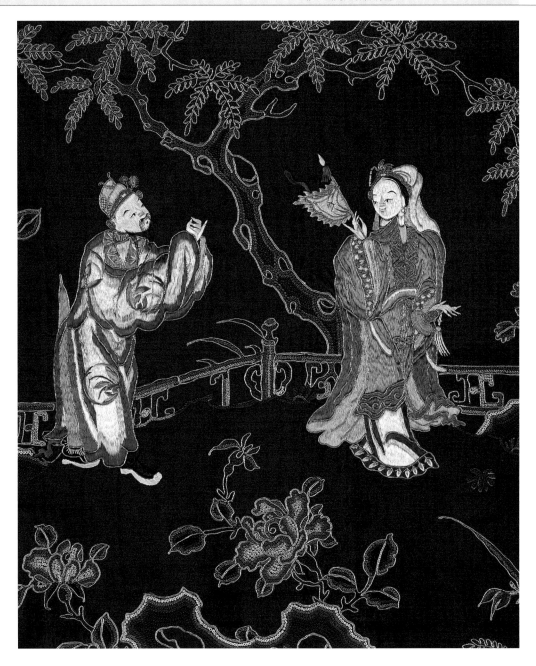

戲文

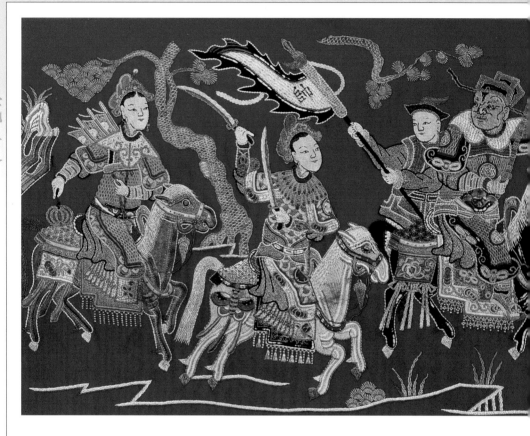

%	44	37	13	4
C	5	35	5	90
M	100	60	35	85
Y	95	65	60	80
K	5	10	0	70

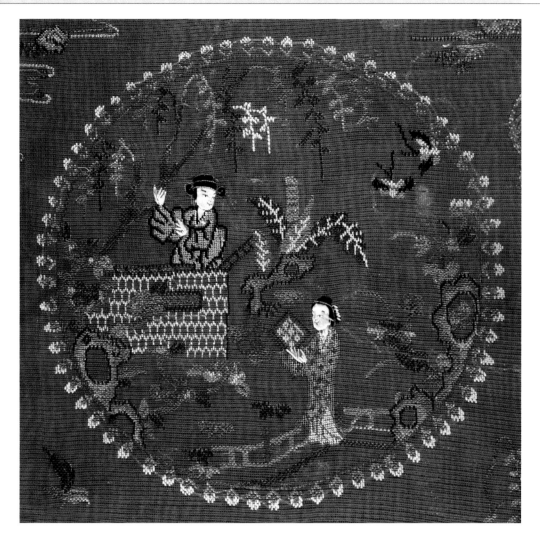

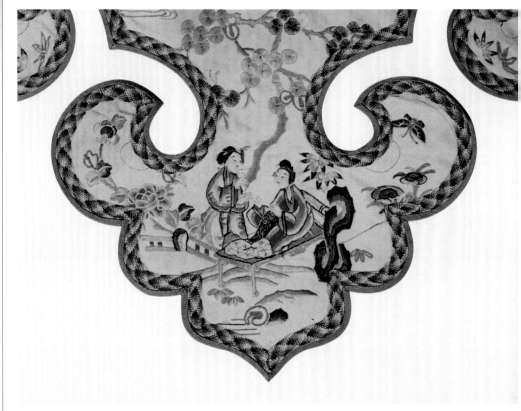

%	35	18	11	7
C	30	20	95	15
M	15	30	40	90
Y	15	95	15	95
K	0	15	20	15

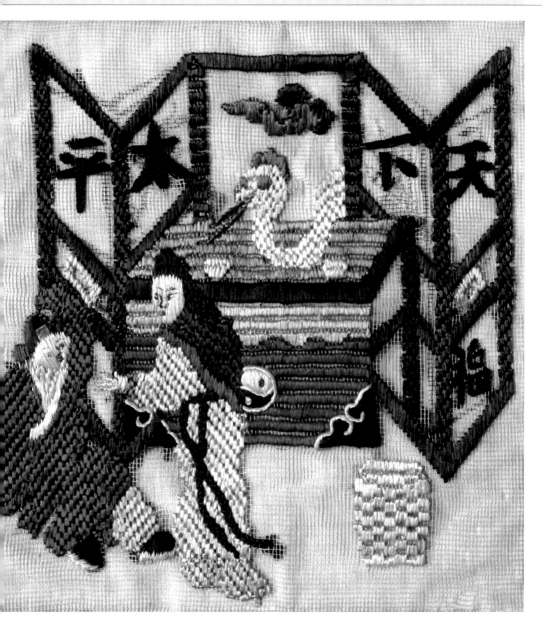

%	42	25	9	7
C	20	75	35	90
M	10	90	10	70
Y	20	55	25	5
K	0	30	0	0

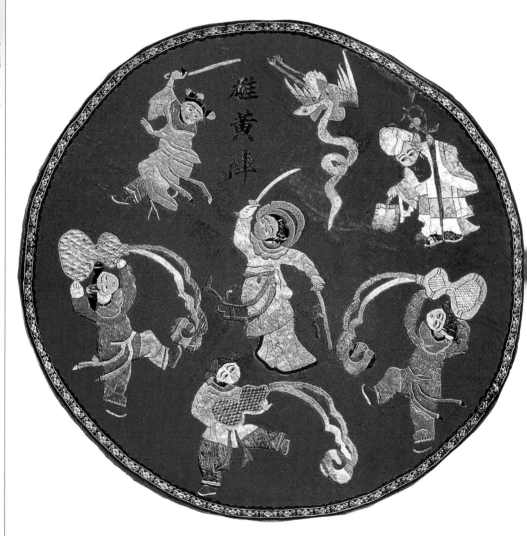

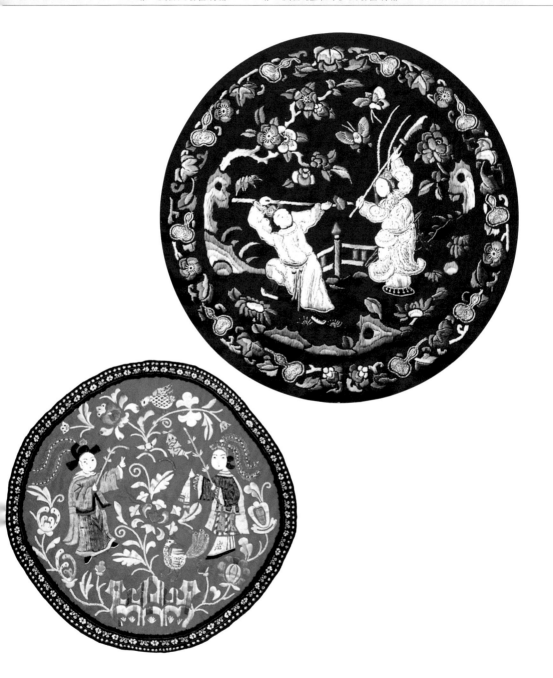

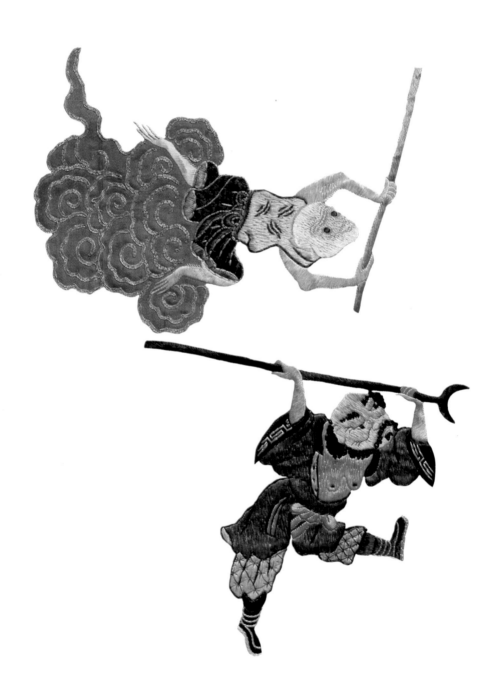

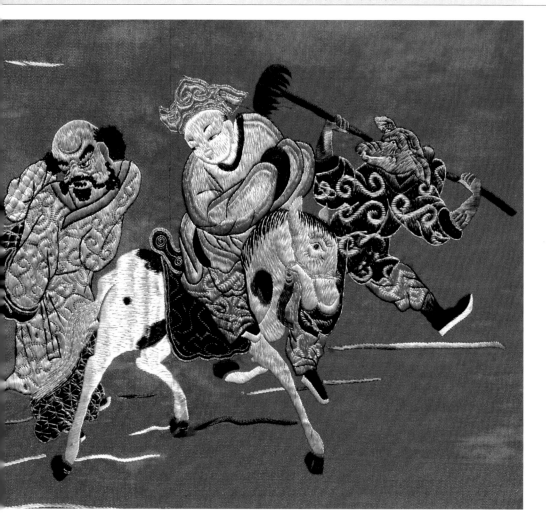

%	68	8	8	7
C	10	75	35	30
M	90	45	20	30
Y	95	40	45	70
K	0	90	10	10

十二生肖

十二生肖又稱"十二屬相"，古時將十二種動物和十二地支相配合，構成獨特的紀年方式。十二種動物依次為鼠、牛、虎、兔、龍、蛇、馬、羊、猴、雞、狗、豬，分別對應子、丑、寅、卯、辰、巳、午、未、申、酉、戌、亥十二地支。

十二生肖是中華民族特有的一種文化符號，它寄託着人們祈祥納福的

�ళ 清·昭君出塞圖刺繡　　　〱 清·哪吒鬧海圖刺繡

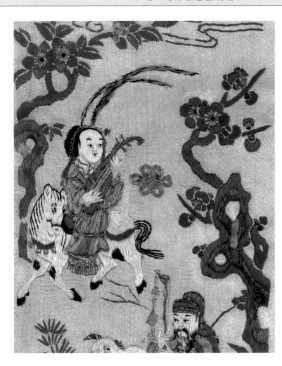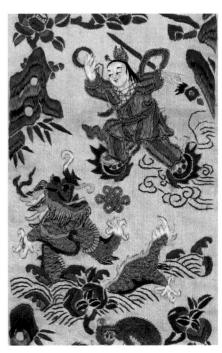

美好願望。從大量出土文物來看，早在商周時期，已出現十二生肖的雛形，春秋戰國時其名稱基本形成，至漢代則被進一步確定，以後歷代相傳，綿延不衰，是傳統織繡紋樣中常見的裝飾題材。

在表現形式上，通常將這十二種動物和戲文典故中的人物融為一體，以"蘇軾賦鼠"表示鼠；"牛郎織女"表示牛；"武松打虎"表示虎；"白兔

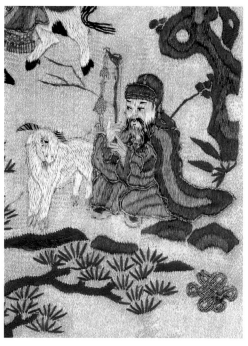
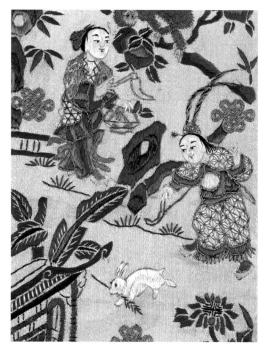
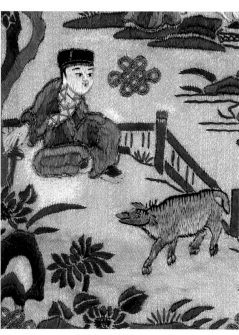
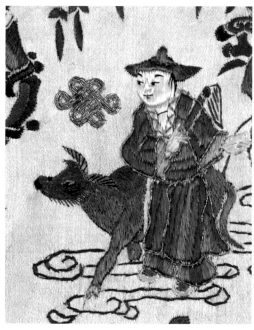

∨ 清·蘇武牧羊圖刺繡　∨ 清·白兔記圖刺繡
∨ 清·上牧豕圖刺繡　∨ 清·牛郎織女圖刺繡

記"表示兔;"哪吒鬧海"表示龍;"白蛇傳"表示蛇;"昭君出塞"表示馬;"蘇武牧羊"表示羊;"大鬧天宮"表示猴;"時遷偷雞"表示雞;"殺狗勸夫"表示狗;"上牧豕"表示豬等,具有濃郁的鄉土氣息。

∨ 清・殺狗勸夫圖刺繡　∨ 清・蘇軾賦鼠圖刺繡
∨ 清・武松打虎圖刺繡　∨ 清・時遷偷雞圖刺繡

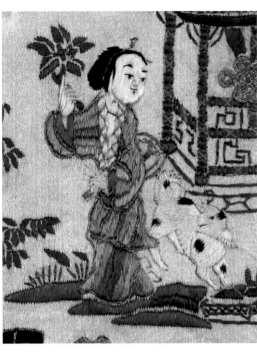
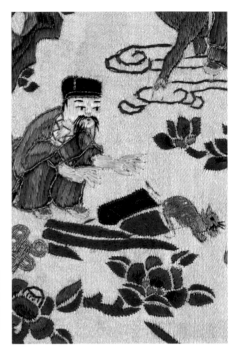
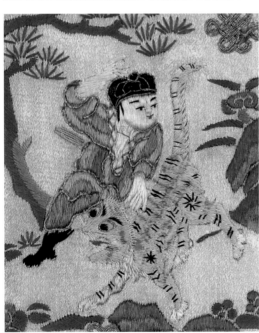
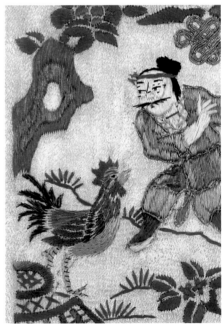

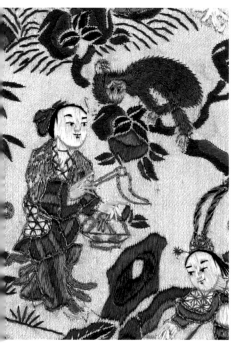

琴棋書畫

琴棋書畫是古代文人必修的四藝，在人們心目中，通曉四藝者方為雅士：善琴者儒雅從容，善棋者足智多謀，善書者至情至性，善畫者至善至美。這四項雅技也被演繹成圖案，以古琴、古籍、棋盤和畫軸構成圖紋，取名為"四藝雅聚"。

⌄　清·讀書人物圖刺繡　　⌄　清·弈棋人物圖刺繡

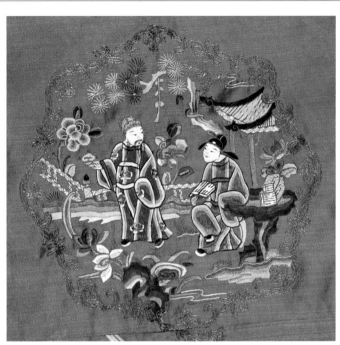

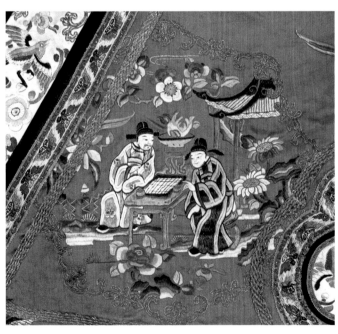

也有集歷史名人為圖案者：以善操琴者俞伯牙表示"琴"，以善對弈者趙顏表示"棋"，以善書法者王羲之表示"書"，以善丹青者王維表示"畫"。多織繡於男子服裝上。

〜 清‧撫琴人物圖刺繡 　〜 清‧賞畫人物圖刺繡

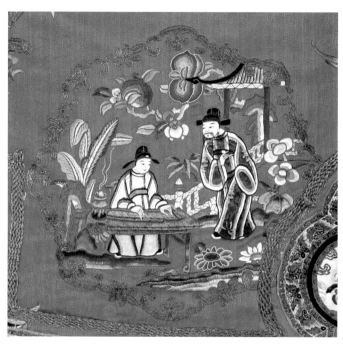

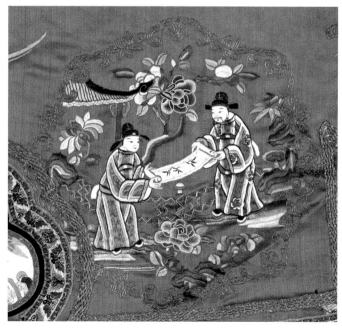

幾何人物

琴棋書畫

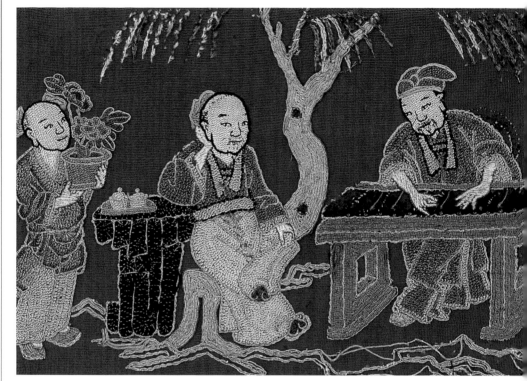

這組作品是一件繡帳的幾個局部，
主要採用打籽針法刺繡而成。打籽又
稱"結子"，或稱"環繡"，以絲線打繞
成顆粒狀小結，在繡面上連綴成圖案。
其體繡法是自下而上，將針尖穿出繡面，以繡線纏繞針尖一周，打成小環
後刺下，收緊繡線，繡面上即呈現一顆結子。顆粒的結構變化多樣，計二十
餘種。打籽要求顆粒均勻整齊，以不露地色為宜。繡面效果結實立體，耐磨性
強，在服裝上多用於容易磨損的部位，如袖子、下擺和鞋幫。寺廟中的大幅佛
像、唐卡也往往以這種針法繡成。這件繡帳畫幅較大，人物圖像適合遠視，
且長期懸掛陳設於室，容易損壞，故以打籽針法刺繡為佳。

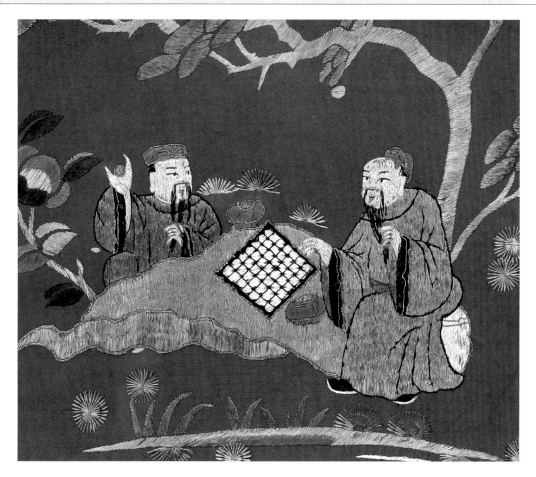

四大美女係指西施、貂蟬、王昭君、楊貴妃四位絕色女子，這四位女子的形象在古時也被用作裝飾紋樣，在傳統織繡品中有所反映。

四大美女

人物特徵主要通過服飾、儀態、手執物和不同的背景來體現，常見者有西施浣紗、貂蟬焚香、昭君出塞、貴妃醉酒等。

多用於年輕女子服飾，流行於明清時期。

﹀　清・四大美女之一──西施浣紗圖刺繡

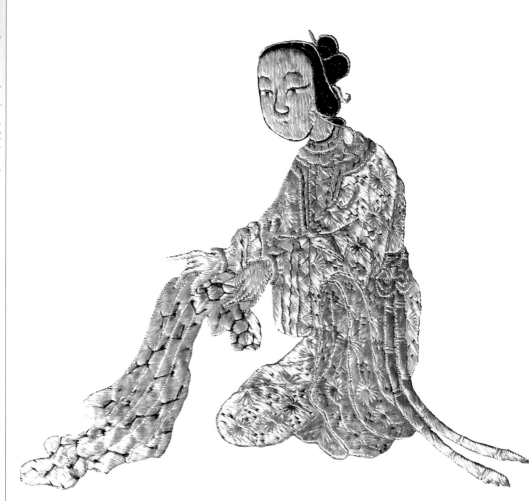

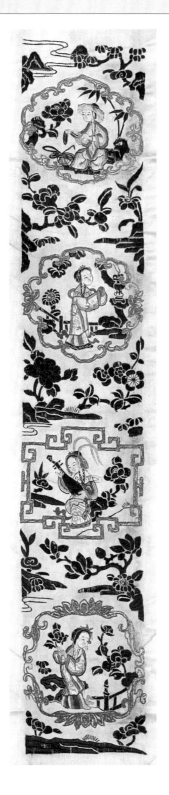
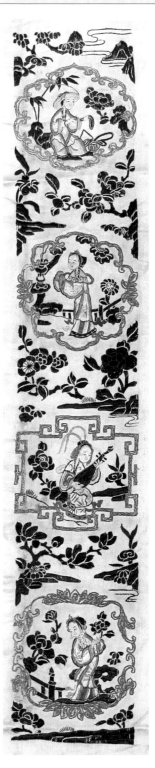

漁樵耕讀

漁樵耕讀是傳統織繡紋樣中較為常見的裝飾題材,通常以四個或四組人物構成:一為漁夫,頭戴斗笠,手執釣竿俯首垂釣;一為樵夫,頭戴草帽,腰插柴斧肩挑柴禾;一為農夫,頭梳髮髻,手執鋤頭揮汗耕田;一為士子,衣冠齊楚,正襟危坐埋頭讀書。

漁樵耕讀寓意士農工商和睦相處,市民百姓安居樂業。多用於民間男女

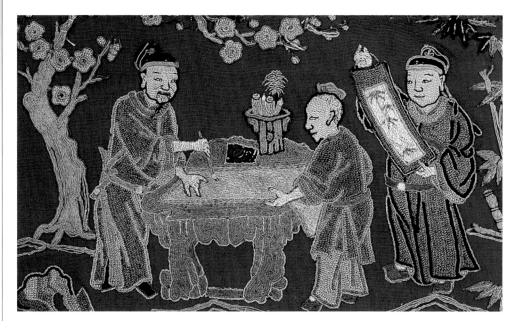

∨ 清・漁樵耕讀圖刺繡　　∨ 清・漁樵耕讀圖刺繡

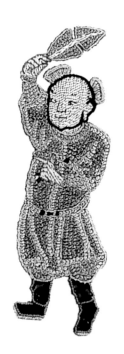

巾帽、衣裙、鞋履或掛佩。流行於清代。人物形象除成年男子外，也有
婦女和兒童。另有以漁樵兩種人物構成圖紋者，寓意亦相同，取名為"漁
樵同樂"。

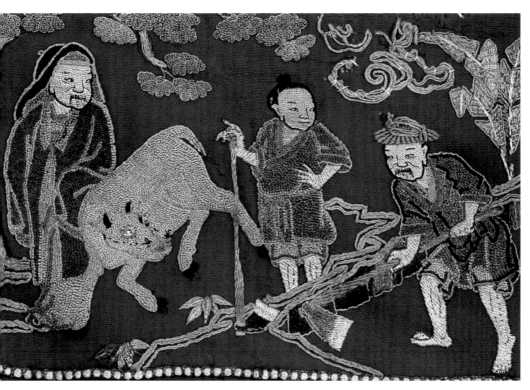

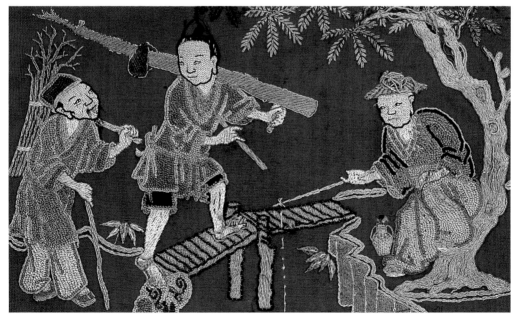

漁樵耕讀

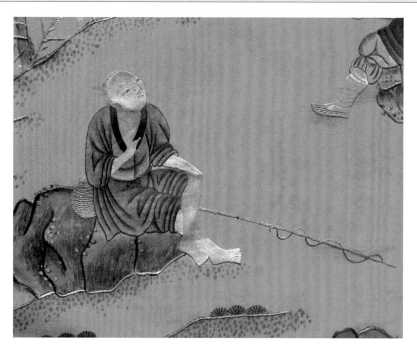

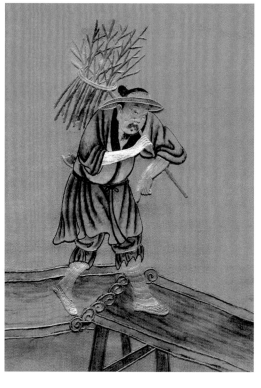

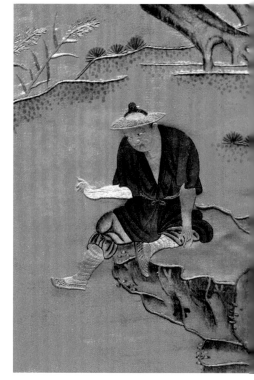

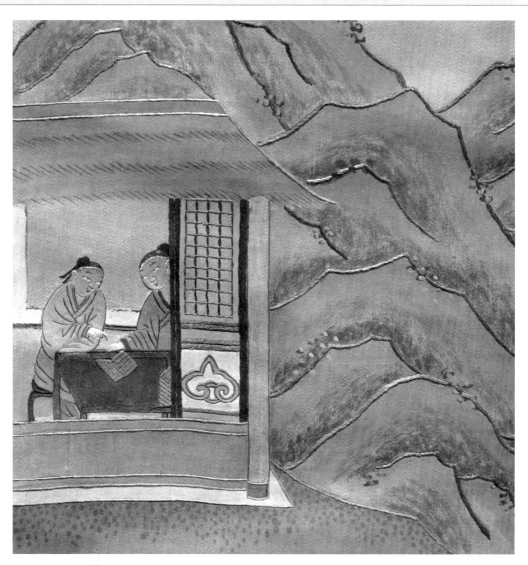

這是一幅刺繡圖軸中的四個局部，分別表現漁、樵、耕、讀四個場面。漁樵耕讀在古時各有所指：漁指東漢嚴子陵，長期隱於富春江畔，一生不仕；樵指漢武帝時朱買臣，出身貧寒，以賣柴為生，然胸懷抱負，熟讀《春秋》、《楚辭》，最終位居大臣；耕指先聖舜於歷山下教民耕種，恩惠天下；讀指戰國縱橫家蘇秦，頭懸樑、錐刺股、發奮苦讀，終為人傑。這些故事被刺繡成畫幅，演變成圖案，有教化之效。

幾何人物

漁樵耕讀

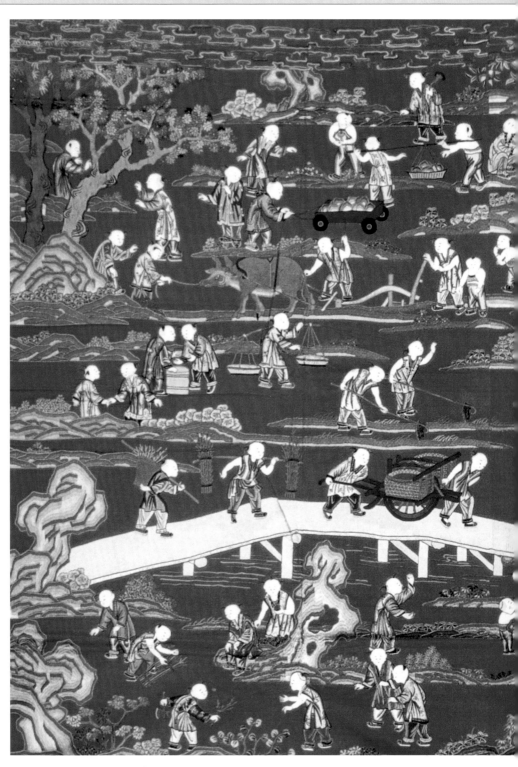

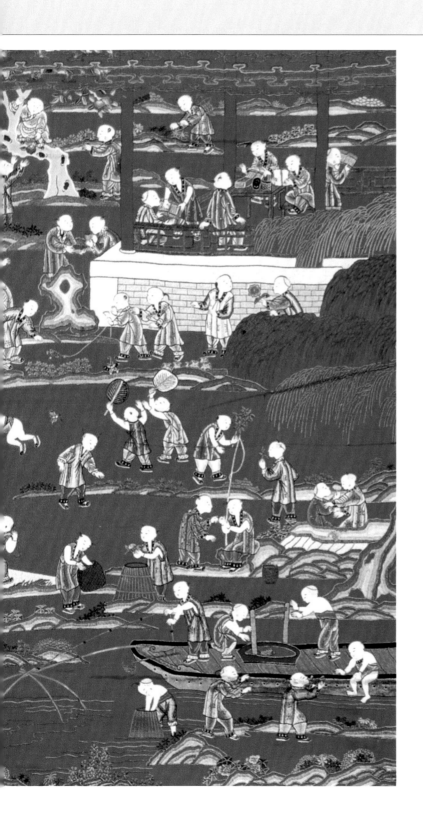

二十四孝是中國傳統社會推崇的二十四個盡孝之人。每個人物都有感人的孝行故事，這些故事廣泛傳佈於民間，在織繡品中也有所反映。

通常以人物故事構成圖紋，其中包括虞舜孝感動天、漢文帝親嘗藥湯、曾參嚙指痛心、仲由百里負米、閔損蘆衣順母、郯子鹿乳奉親、老萊子戲彩娛親、董永賣身葬父、丁蘭刻木事親、江革行傭供母、陸績懷橘遺親、郭臣埋子奉母、黃香搧枕溫衾、蔡順拾葚異器、姜詩湧泉躍鯉、王

∨ 清‧二十四孝圖刺繡　　∨ 清‧二十四孝圖刺繡

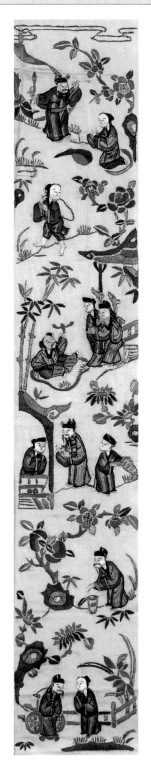
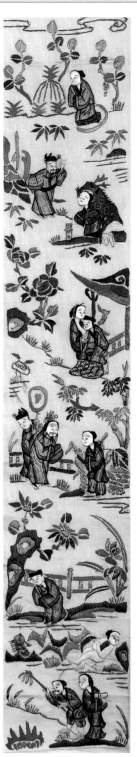

哀聞雷泣墓、唐夫人乳姑不怠、王祥臥冰求鯉、吳猛恣蚊飽血、楊香扼虎救父、孟宗哭竹生筍、庾黔婁嘗糞憂心、朱壽昌棄官尋母、黃庭堅滌親溺器等。

多用於被衾、帳幔、掛屏等物之上，在服裝上也有採用，宋代以後較為流行。

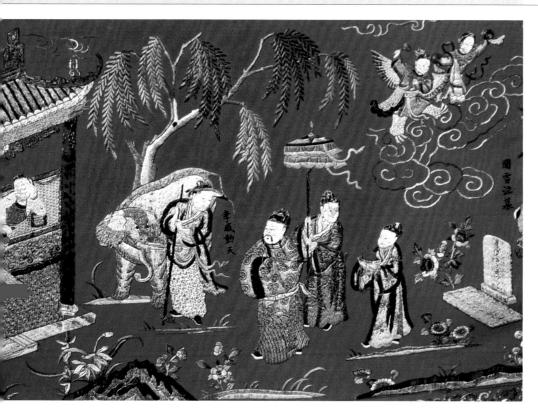

〜 清・二十四孝圖刺繡

人物故事

歷史故事、文學典故和民間傳說中的各式人物，是傳統織繡紋樣中的重要題材。那些經過千百年來在民間廣為流傳、為人們喜聞樂見的人物故事，通過無名藝術家之手，被廣泛織繡於各種衣物和陳設用品，反映了人們的精神境界、道德觀念和審美價值。

作品大多反映耳熟能詳的場面，注重刻畫人物神態，悉心表達故事情節，情景兼備，雅俗共賞。

⌵ 清‧郭子儀拜壽圖刺繡

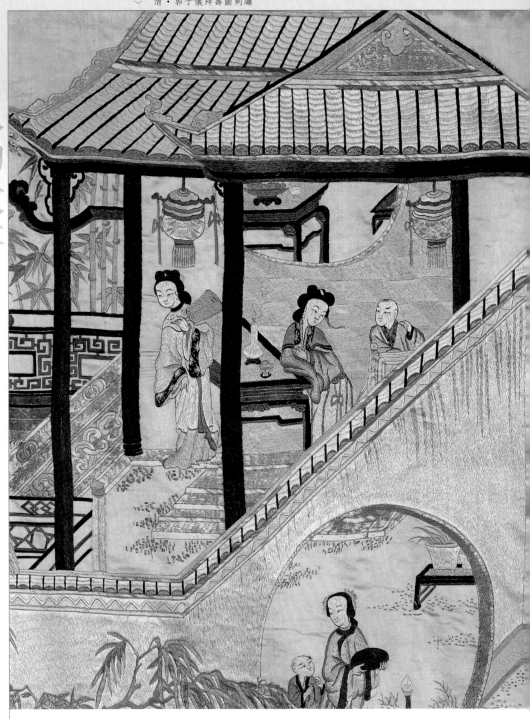

幾何人物

人物故事

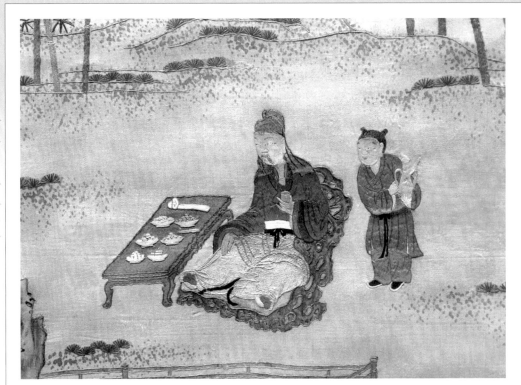

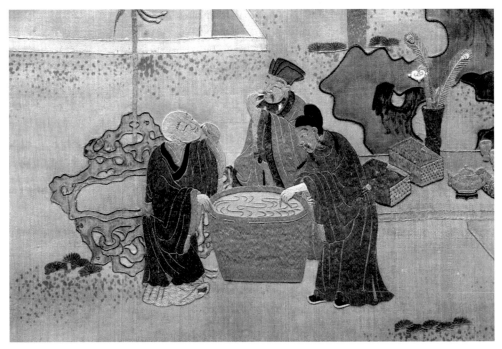

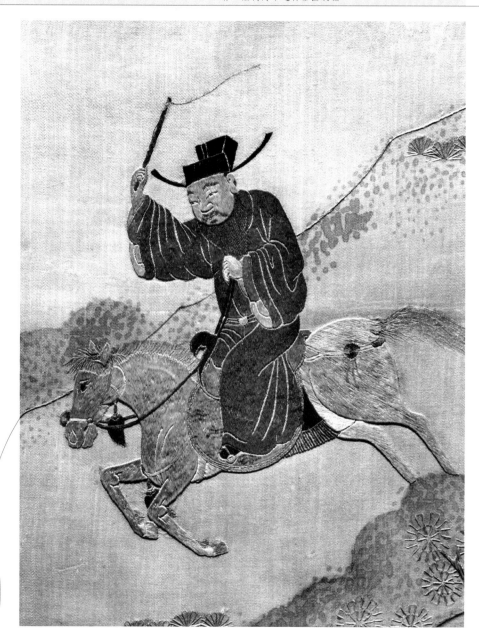

這是清代刺繡作品《蕭何月下追韓信》中的局部。蕭何追韓信是膾炙人口的故事，典出《史記・淮陰侯列傳》。楚漢交戰時，劉邦被封為漢王，他拜蕭何為丞相，準備和項羽爭奪天下。但他手下的兵士們卻分崩離析，紛紛開小差逃走，其中包括韓信。韓信是項羽麾下的小吏，幾次向項羽獻計，項羽都置之不理，韓信感到十分失望，便趁將士開小差之機離營出走。蕭何得知韓信逃走，親自騎馬追趕上韓信，並勸說漢王拜他為大將。韓信謝蕭何知遇之恩，於是身先士卒，屢建功績。圖中蕭何揚鞭策馬，正在崎嶇的山道上奮力追趕出走的韓信。一代名相求賢若渴之心躍然繡面。

幾何人物

人物故事

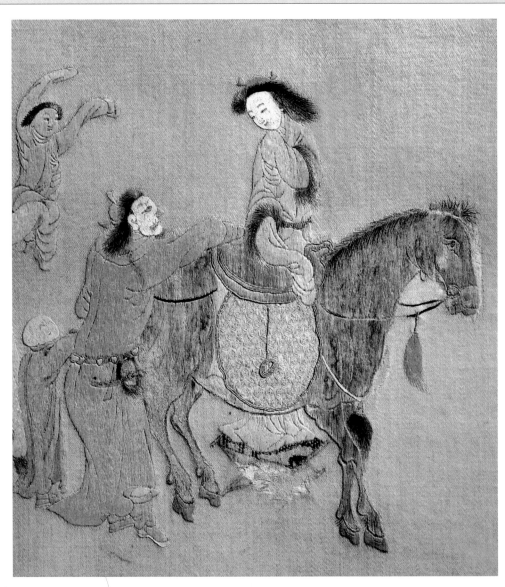

這是明代顧繡名家繆瑞雲摹繡的古人名跡，繡的是漢末才女蔡文姬得朝廷召喚，從
匈奴歸漢時的場景，重點刻畫文姬離夫別子的憂傷之情。整個畫面配色素雅，劈絲
纖細過於毫髮，具有較高的藝術水平。

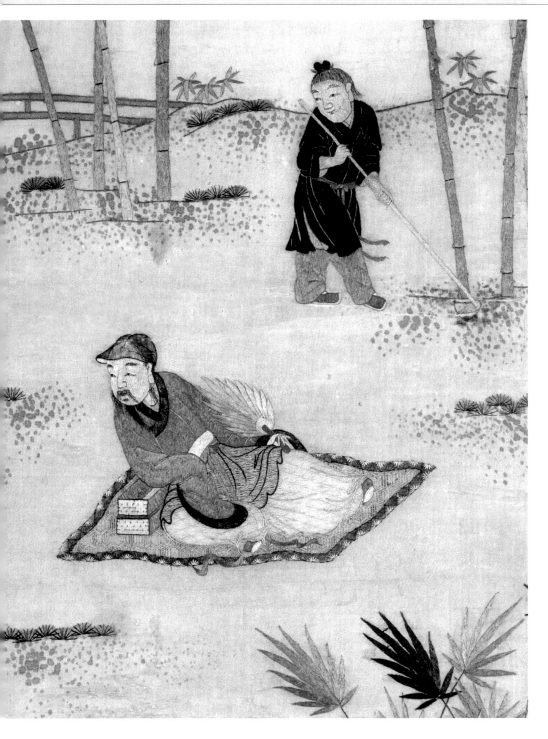

人物故事

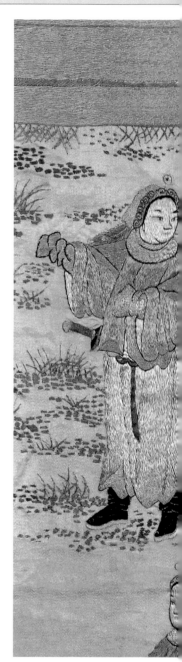

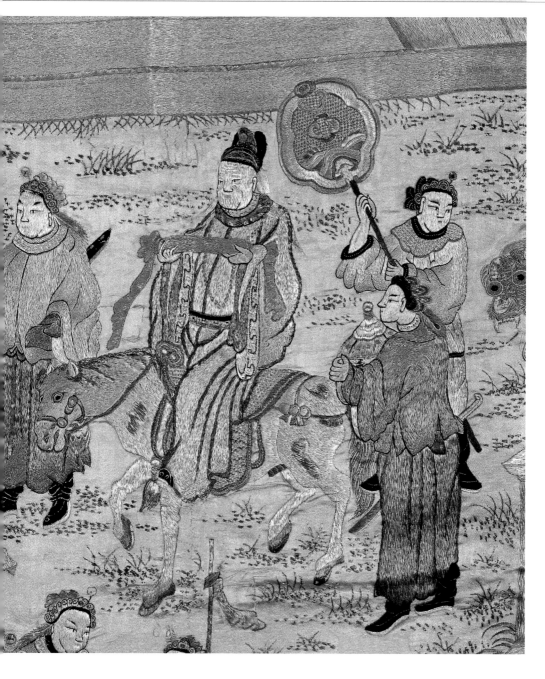

%	52	24	4	3
C	30	15	90	15
M	20	30	80	85
Y	40	60	80	90
K	0	0	65	0

幾何人物

人物故事

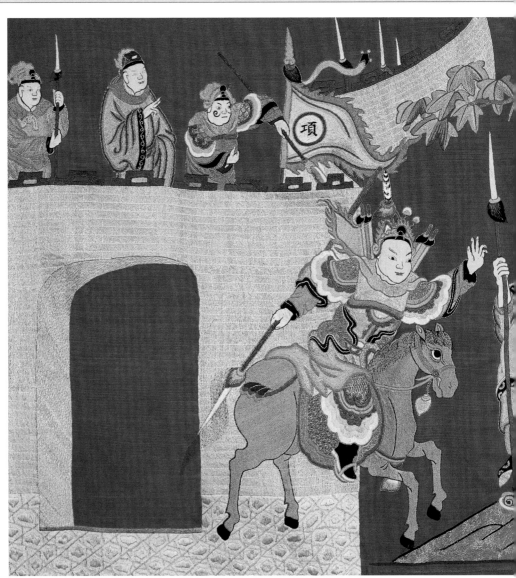

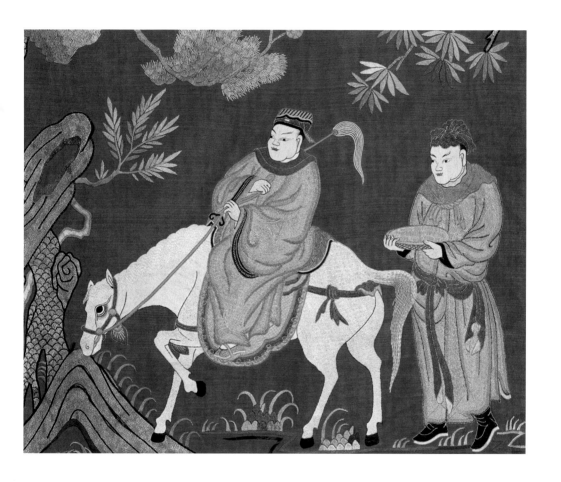

%	45	20	11	10
C	45	35	45	20
M	90	45	25	15
Y	40	65	50	20
K	15	0	0	0

人
物
故
事

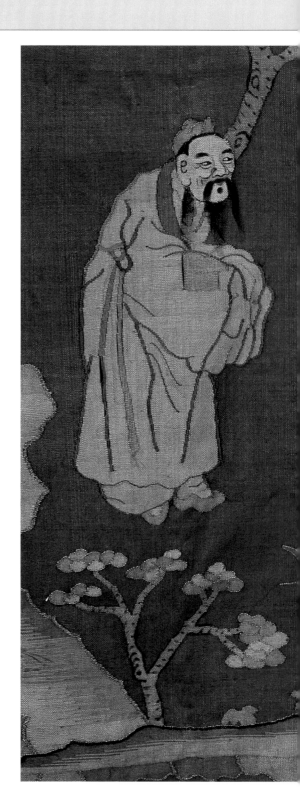

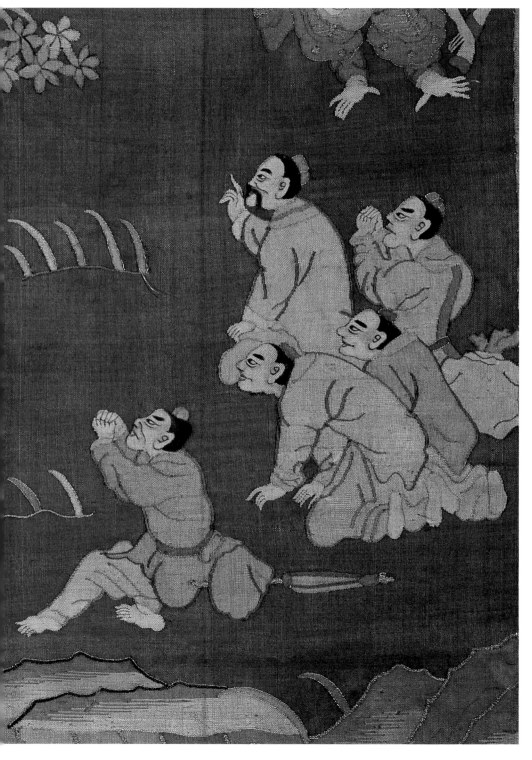